超越
平凡的设计

平面广告设计

吴向阳◇著

清华大学出版社
北京

内容简介

本书甄选了众多极富创意的广告设计，并一一匹配了案例解析。本书注重理论与实践的紧密结合，强调以图释文、以文解图，语言力求通畅、精练，通过大量精美图片及相应赏析注解，对平面广告设计的类型特点、原理方法、创意思维、表现形式等多方面内容进行系统阐释，体现"启、承、转、合"的结构特点，旨在使读者熟练掌握平面广告设计的方法和规律，开拓读者的视野，启发读者的灵感，引导读者的创意思维，使读者学习设计思路，进而达到提高艺术设计素养并为创作实践活动提供更多有效途径的目的。

本书结构清晰，案例丰富，语言简明易懂，可作为艺术设计与广告从业者和爱好者进行自我提升的阅读材料，也可作为高校艺术设计与广告专业的教材。

本书封面贴有清华大学出版社防伪标签，无标签者不得销售。
版权所有，侵权必究。举报：010-62782989，beiqinquan@tup.tsinghua.edu.cn。

图书在版编目 (CIP) 数据

平面广告设计 / 吴向阳著. —北京：清华大学出版社，2022.5（2024.12重印）
（超越平凡的设计）
ISBN 978-7-302-59907-4

Ⅰ.①平… Ⅱ.①吴… Ⅲ.①平面广告–广告设计 Ⅳ.① J524.3

中国版本图书馆 CIP 数据核字 (2022) 第 018368 号

责任编辑：陈立静
装帧设计：杨玉兰
责任校对：张文青
责任印制：丛怀宇

出版发行：清华大学出版社
网　　址：https://www.tup.com.cn，https://www.wqxuetang.com
地　　址：北京清华大学学研大厦 A 座　　邮　编：100084
社 总 机：010-83470000　　邮　购：010-62786544
投稿与读者服务：010-62776969, c-service@tup.tsinghua.edu.cn
质量反馈：010-62772015, zhiliang@tup.tsinghua.edu.cn
课件下载：https://www.tup.com.cn，010-62791865

印 装 者：天津鑫丰华印务有限公司
经　　销：全国新华书店
开　　本：190mm×260mm　　印　张：12.5　　字　数：300 千字
版　　次：2022 年 5 月第 1 版　　印　次：2024 年 12 月第 5 次印刷
定　　价：69.80 元

产品编号：080680-01

前　言

广告，即"广而告之"。平面广告的历史至少可追溯到 3000 年前的古埃及时期；而中国现存最早的平面广告印刷物，是宋朝"济南刘家功夫针铺"的铜版印刷宣传品。时至今日，作为信息传达、理念宣传、产品推介的重要媒介与手段，平面广告依然兴盛不衰。

本书的撰写正是基于当前艺术与广告设计相关专业与行业的需要，针对当前数字与印刷媒介中平面广告设计的教学研究现状和市场需求，结合作者近三十年教研实践而展开的。

本书通过简洁的文字阐述、大量的图片案例及相应的赏析注解，对平面广告的特点、分类、设计思维、表现形式、版式构图等多方面内容进行了系统阐释，旨在使读者熟练掌握平面广告的设计要领，开阔读者的视野，启发读者的创作灵感，为设计实践提供更多的方法与借鉴。

在案例选取上，我们用心甄选了近年来知名广告公司的精彩作品，这些作品的主题与内容贴近读者生活，在设计上各有其精妙之处。每组案例均配有详细的赏析文字，可帮助读者高效解读创作者的设计思路与表现手法。

本书在撰写过程中参考了众多资料，在此向所有相关作者致以诚挚感谢和崇高敬意。同时，衷心感谢天津商业大学的各级领导与同事、清华大学出版社的编辑老师，以及艺术设计界同仁的大力支持。

本书案例由张春平、王淑惠、王红艳、王淑焕、王焕新、陈化暖整理。学海无涯，因作者水平有限，书中难免存在谬误和不足之处，敬请广大读者、业内同行及专家不吝指正。

吴向阳

目录

第一章
平面广告概论

第一节　平面广告的定义 \ 003

第二节　平面广告的分类 \ 010

第三节　平面广告的特点 \ 016

　　一、准确性与高效性 \ 016

　　二、可读性与本土性 \ 018

　　三、针对性与强化性 \ 022

　　四、直观性与艺术性 \ 024

　　五、寓意性与哲理性 \ 028

　　六、生动性与互动性 \ 030

第二章
平面广告的展现手法

第一节　直观型展现 \ 045

第二节　寓意型展现 \ 059

第三章
平面广告的设计思维

第一节　水平思维 \ 077

第二节　垂直思维 \ 086

第三节　发散思维 \ 092

第五章
平面广告的版式设计

第一节　构图的概念与意义 \ 145
第二节　构图的基本要素 \ 147
　　一、点 \ 147
　　二、线 \ 154
　　三、面 \ 157
第三节　构图的基本类型与视觉流程 \ 159
　　一、标准整体型 \ 159
　　二、图片为主型 \ 162
　　三、文字为主型 \ 164
　　四、中分对比型 \ 167
　　五、等比分割型 \ 170
　　六、悬殊对比型 \ 171
　　七、斜角对比型 \ 172
　　八、中分对称型 \ 174
　　九、居中强调型 \ 175
　　十、散点放射型 \ 177
　　十一、突出重点型 \ 179
　　十二、韵律重复型 \ 181
　　十三、流动指示型 \ 183
　　十四、几何图形型 \ 186

参考文献 \ 194

第四章
平面广告的表现形式

　　一、风格化 \ 109
　　二、过程化 \ 115
　　三、即时化与延迟化 \ 118
　　四、夸张化 \ 122
　　五、拟人化 \ 125
　　六、象征化 \ 129
　　七、浓缩化 \ 132
　　八、故事化 \ 138

扫码获取本章课件

CHAPTER 1

第一章
平面广告概论
THE INTRODUCTION TO PRINT ADVERTISING

自然只给了我们生命，艺术却使我们成为人。
——席勒

第一节　平面广告的定义

平面广告，若从空间概念界定，泛指现有的以长、宽二维形态传达视觉信息的各种媒体的广告，它包含画面内所有的文案、图形、色彩、编排等要素。

平面广告因传达信息简洁明了，画面充满美感性、寓意性与哲理性，从而成为广告的主要表现形式之一。平面广告设计在创作上追求艺术化、趣味化、浓缩化、夸张化、象征化，可高效而生动地传达信息与思想情感（见图1-1至图1-9）。

报纸、杂志、路边（或电梯内等其他公共场所）广告牌、橱窗、电视、网上，处处都可以看到平面广告（见图1-10至图1-13），它已经渗透到我们生活的方方面面，现代人早已习惯平面广告的无处不在。

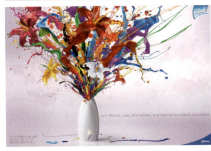

图1-1　商业广告《室内的春天》

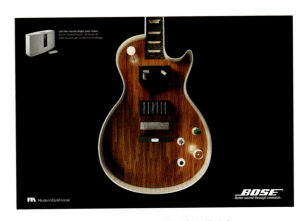

图1-2　商业广告《环绕立体声》

 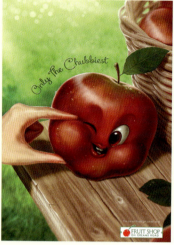 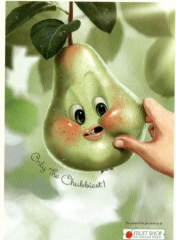

图 1-3　商业广告《水嘟嘟得让人想掐一把》

案例赏析：如图 1-1 所示，这组 Glade 香薰机的商业广告，采用虚实结合的表现手法，展现了"释放香薰，净化室内空气"的产品卖点。画面效果明净而欢快。

案例赏析：如图 1-2 所示，这幅 BOSE 立体声音箱的商业广告，将家居环境中的家具、摆设与吉他的意象同构，通过视觉引发受众关于环绕立体声的听觉联想。

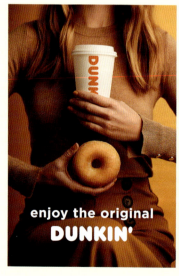 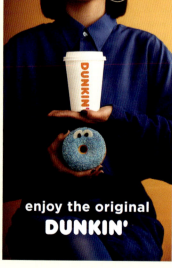 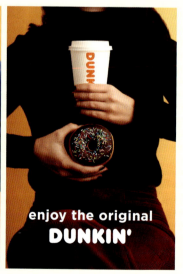

图 1-4　商业广告《享受最简单的快乐》

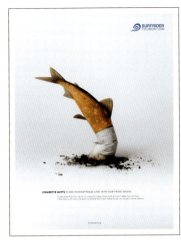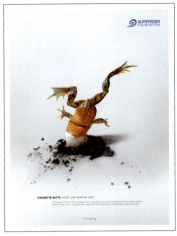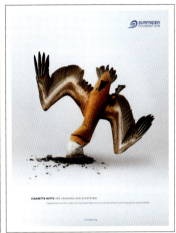

图1-5 公益广告《烟头带来的毁灭》

案例赏析：水嘟嘟的新鲜水果，好像可爱宝宝一样，嫩得让人想掐一把脸蛋。如图1-3所示的这组Greams水果店的商业广告，实在太萌了！

案例赏析：唐恩都乐是一家专业生产甜甜圈、提供现磨咖啡及其他烘焙产品的快餐连锁品牌。如图1-4所示，这组该连锁店的商业广告，直观地展现了甜甜圈与咖啡，画面配色简洁醒目，品牌印象与产品印象瞬间触达受众的脑海。

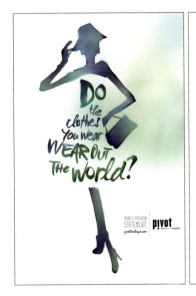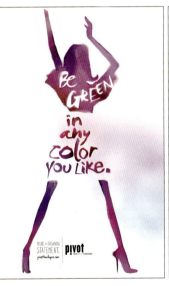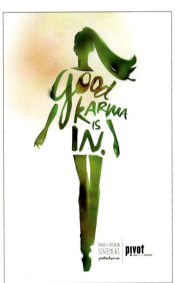

图1-6 公益广告《环保即时尚》

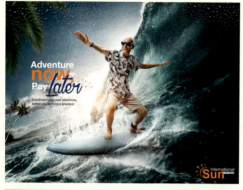

案例赏析：过去20多年来，环保组织"海洋保护"每年都要开展一次"国际海岸清扫运动"。数十万志愿者在全世界范围内清洗海岸，回收垃圾，他们最常捡到的垃圾之一就是烟蒂，仅2013年一年就捡到了200多万个。烟蒂中含有尼古丁、焦油、多环芳烃等多种有害物质，烟蒂的制作材料醋酸纤维也难以被自然降解。烟蒂进入自然水体后，对水生动物造成的严重危害是不言而喻的。如图1-5所示，这组Surfrider Foundation推出的公益广告，将鱼、青蛙、水鸟的意象与烟蒂的意象同构，深刻反映了上述问题。

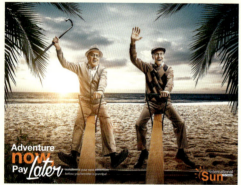

案例赏析：

很多女性在服饰消费上的习惯是"廉价品，多多买"，目的是每天都能穿不同款的衣服；而且因为便宜，丢弃时并不心疼。可你想过这样的消费习惯对环境造成的危害吗？据调查，80%以上的年轻女性每季都会为自己添置新衣，很多衣服处于闲置或被丢弃的状态。中国资源综合利用协会的数据显示，我国每年约有2600万吨旧衣服被扔进垃圾桶，这个数字十分惊人。而扔掉的旧衣服会对环境产生非常大的危害：现在的衣服大部分采用化纤、涤纶、腈纶、棉麻等成分的面料，除了棉麻在自然环境下能够降解之外，化纤、涤纶、腈纶等在自然状态下都不易降解，可在地表存在数千年之久；而焚烧处理会产生大量有害物质。

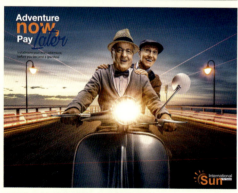

如图1-6所示，这组Pivot Boutique服装精品店推出的公益广告，广告语是："环保不仅对地球有益，而且非常时尚！"由此展现了该店所倡导的服饰消费理念：理性消费，压缩购物的数量和频率，购买高品质的服装，长时间地使用它们，从服饰面料和数量上追求环保。

案例赏析：如图1-7所示，在这组Sun International旅行社分期付款旅游活动的商业广告中，耄耋老人像孩子一般玩得开心尽兴，画面感染力极强，引发受众"世界这么大，趁还能动时去看看"的情感共鸣，由此将受众情绪进一步引到"分期付款旅游"的服务卖点上来。

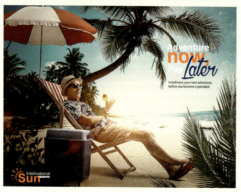

图1-7　商业广告《先冒险，再付款》

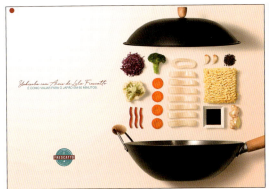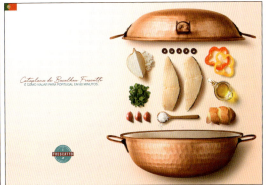
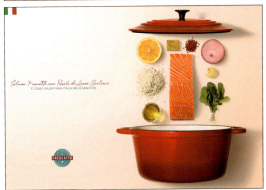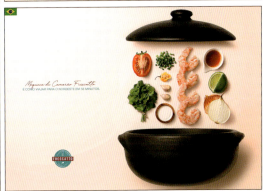

图1-8 商业广告《原创菜谱》

案例赏析：Frescatto 是巴西的一家海鲜公司，为宣传其品牌，该公司在自己的官网上发起了"原创菜谱"活动，人们可在线分享自己原创的、与海鲜有关的美食。如图1-8所示，在这组该活动的商业广告中，炊具与众多食材围绕鱼虾等海鲜进行有序摆放，这是一种常用的浓缩性、荟萃性与代表性相结合的表现手法。配合简洁、色彩温馨的背景，画面效果丰富而不凌乱。

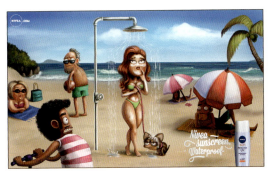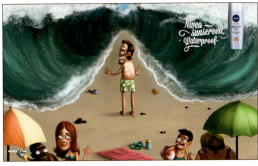

图1-9 商业广告《超强防水》

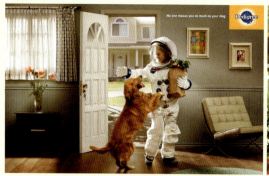
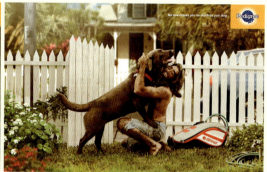

图1-10 商业广告《谁都比不上你的狗狗更想你》

案例赏析：如图1-9所示，在这组妮维雅防水防晒霜的商业广告中，一位女士在沙滩上边淋浴边涂抹防晒霜；面对一位要下海游泳的男士，大海居然为他让出一条路来（灵感源于《出埃及记》）。超现实的表现手法，夸张地表现了产品的抗水性。

案例赏析：如图1-10所示，在这组Pedigree狗粮的商业广告中，无论主人是刚从太空空间站回来，还是刚刚流浪回来，狗狗都会第一时间迎接主人。不管分开多久，狗狗都会记得主人，狗狗的聪明，侧面反映了高品质狗粮为狗狗健康提供的保障。这组画面温馨、感人至深的平面广告，可被广泛用于店铺橱窗展示、广告牌展示、网页展示、宣传单展示、报纸杂志展示等。

案例赏析：如图1-11所示，这组Detran-RN推出的以道路安全为主题的公益广告，将对比式构图与过程化的表现手法完美结合。发布到高速公路路边广告牌上，更具警示效果。

案例赏析：广告的作用之一是不断强化品牌和产品在消费者脑海中的印象，"时不时露个脸，保持脸熟"是其典型表现，麦当劳的广告就是这方面的代表。如图1-12所示，奥运会、世界杯等重大赛事，节日、节气，热门电影上映，热门游戏上市，均是"露脸"的机会，麦当劳会在其网站、橱窗等媒介重点宣传。

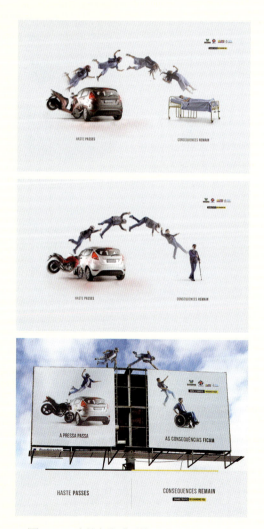

图1-11 公益广告《开快一秒，后悔一生》

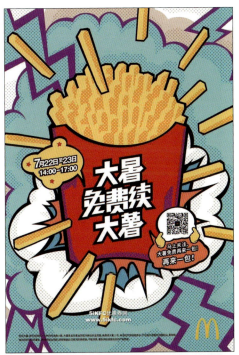

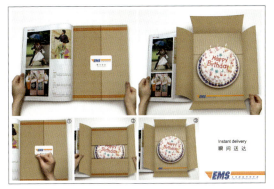

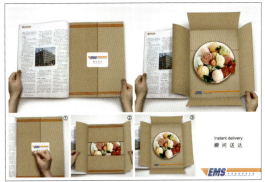

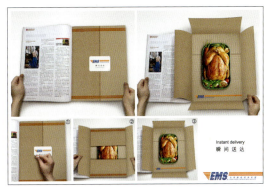

图1-13 杂志广告《瞬间送达》

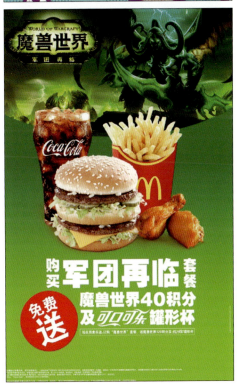

图1-12 商业广告《麦当劳》

案例赏析：如图1-13所示，这组EMS快递的杂志广告，其表现力突破了平面的界限。打开杂志中的折页（外观是快递包装盒），里面是燃着蜡烛的生日蛋糕、还未融化的冰淇淋、热气腾腾的烤鸡，由此夸张地展现了"瞬间送达"的服务卖点。

第二节　平面广告的分类

按制作方式分类，平面广告可分为印刷类、非印刷类和光电类三种类型。其中，印刷类是指杂志广告、宣传海报、商品样本、企业画册、挂历广告、包装等通过纸质印刷进行展现的广告；非印刷类是指路牌、形象墙、车身广告贴、灯箱广告、写真、展架等通过喷绘进行展现的形式；光电类是指通过计算机、手机等设备媒介进行展示的广告。

按使用场所分类，可分为户外广告、室内广告及移动广告三种类型（见图1-14至图1-18）。

按目的分类，可分为营利性的商业广告（见图1-19至图1-21）和非营利性的公益广告（见图1-22至图1-25）两种类型。

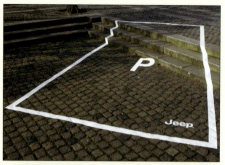
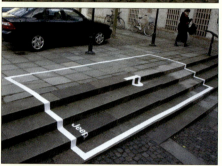
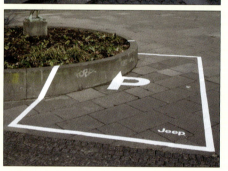

图1-15　户外广告《停车位》

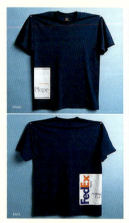
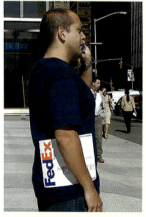

图1-14　移动广告《联邦快递》

案例赏析：印有宣传信息的文化衫、包装袋、帆布包等，都属于移动广告。如图1-14所示，这款联邦快递的移动广告极富创意：在T恤上印上快递信封的图形，穿上它，看上去就像夹着一份快递一般。人走到哪儿，广告就被带到哪儿。

案例赏析：如图1-15所示，在制作这组吉普越野车的户外广告时，设计师将停车位设置在一些不可能停放汽车的地方，用夸张的手法展现了车的强劲性能。

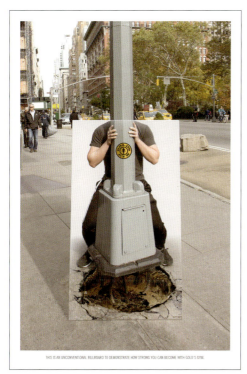

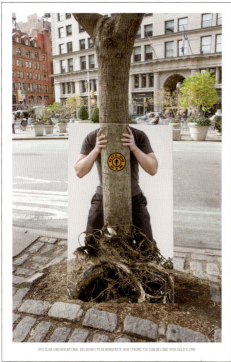

图 1-16　户外广告《力大无穷》

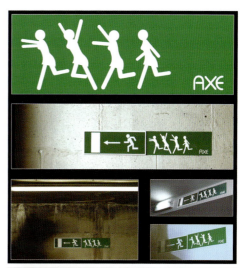

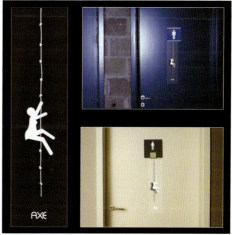

图 1-17　室内广告《他在那儿》

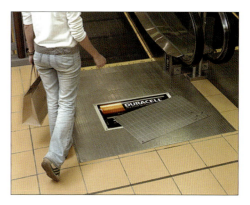

图 1-18　室内广告《强劲动力》

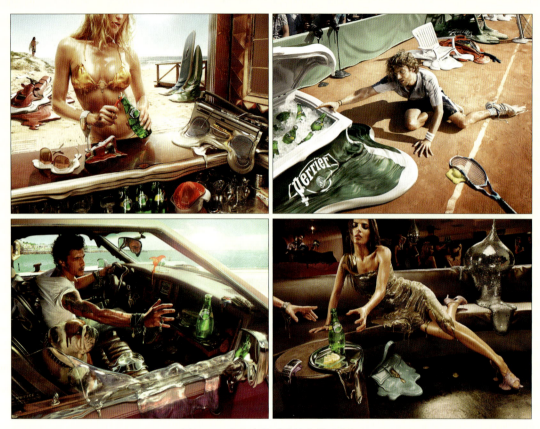

图1-19 商业广告《酷热中的冰爽》

案例赏析：如图1-16所示，这组GYM健身俱乐部的商业广告，发布于路灯灯柱或大树上，以巧妙的手法，将广告牌与发布环境相融合。

案例赏析：风靡欧美的AXE男士香水，其最大特点是含有女性喜欢的味道，可激发出不可抗拒的男性魅力。如图1-17所示，这组AXE香水的室内广告，利用安全出口、卫生间的人形标识，传达了男士被女士们追得忙着找安全出口逃跑、即使躲到卫生间也无法躲过女性追求的信息，幽默地展现了产品卖点。

案例赏析：如图1-18所示，这幅Duracell电池的室内广告贴在了扶梯的入口处，看上去好像是电池带动了扶梯的运行，由此夸张地展现了电池的强劲电力。

案例赏析：如图1-19所示，这组Perrier矿泉水的商业广告，视觉效果夸张热辣。物体热得都熔化了，人物渴求一瓶冰爽的矿泉水。

案例赏析：如图1-20所示，在这组Gavle Symphony Orchestra音乐网的商业广告中，设计师用缤纷绚烂的画面，表达了聆听莫扎特《第四十号交响曲》、法仓克《第二交响曲》、贝多芬《第五钢琴协奏曲》等古典音乐时的感受，通过视觉引发听觉联想。

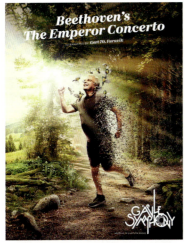
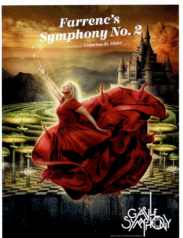
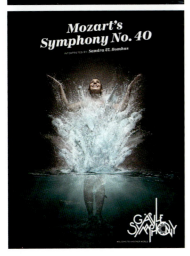

图1-20 商业广告《音乐之声》

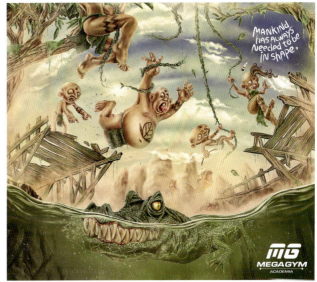
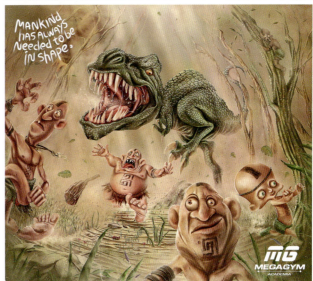

图1-21 商业广告《人类需要一直保持好身材》

案例赏析： 如图1-21所示，在这组 Mega Gym 健身俱乐部的商业广告中，发胖的人或因为太重，坠断了树藤，成了鳄鱼的美餐；或因跑不动而命丧霸王龙之口，由此幽默地表现了"人类需要一直保持好身材"的主题。

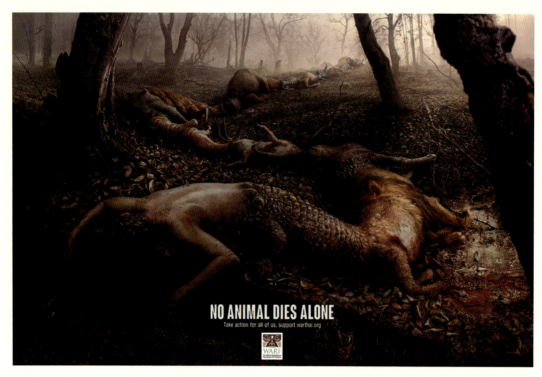

图1-22 公益广告《没有生命能单独存在》

案例赏析：如图1-22所示，这幅WARF推出的公益广告，采用曲线流动式构图，形象生动地反映了生态链遭到破坏，最终人类也难逃灭亡的结局。

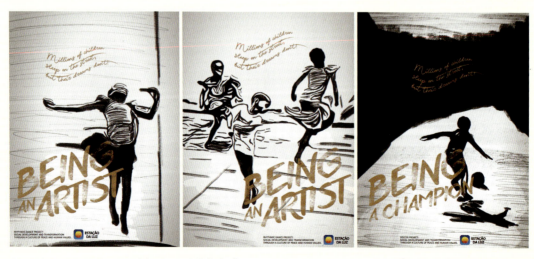

图1-23 公益广告《不要让他们的梦想因贫困而夭折》

案例赏析： 如图 1-23 所示，这组 Estacao Da Luz 推出的公益广告，将图片部分设定为阴暗的黑色，寓意贫困带来的痛苦。被设定为淡金色的广告语起到画龙点睛、激发受众情感的作用："因为贫困，孩子们流落街头。帮助他们，不要让他们的梦想（成为艺术家 / 球星）因贫困而夭折！"

案例赏析： 如图 1-24 所示，这组 WARF 推出的公益广告，将濒危动物与胎儿同构，将森林中的树木与子宫、脐带同构，深刻地反映了森林与动物之间的联系，唤起受众保护自然的情感共鸣。

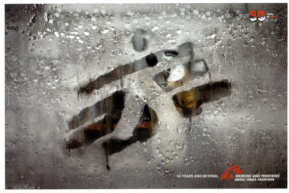

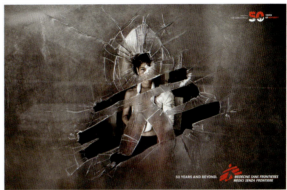

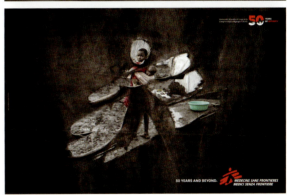

图 1-25　公益广告《无国界救援》

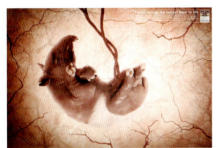

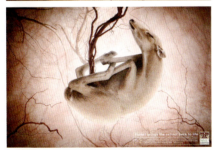

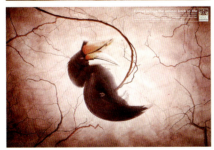

图 1-24　公益广告《森林的哺育》

案例赏析： 如图 1-25 所示，这组无国界医生组织成立 50 周年的公益宣传广告，在满是雨水的玻璃窗、被击碎的玻璃窗和溅满泥垢的玻璃窗上显现出该组织的标志图形，图形中是遭受疫病、战争、饥荒等苦难的人们的身影，由此深刻反映出该组织无国界救援的人道主义理念。

第三节　平面广告的特点

平面广告的目的是传达信息与思想情感，因此它普遍具有如下几个特点。

一、准确性与高效性

平面广告发布后，受众通过视觉接受到信息，并快速解读出其中希望传达的内容、思想与情感。这就要求设计师在创作时，要综合运用好画面中的一切元素，如图形、文案、字体版式设计、配色设计等，做到主题鲜明、内容明确、表达精准、主次分明、重点突出（见图1-26至图1-28）。

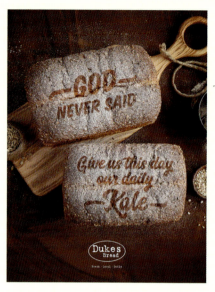

图1-26　商业广告《无需更多配料》

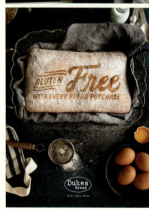

案例赏析：如图1-26所示，这组Dukes面包的商业广告，采用直观展现产品的表现手法。面包作为画面的视觉集中点，切合了"本身已加入丰富的黄油、无须另配黄油、沙拉"的卖点。配色典雅和谐，画面充满了高端感。即使不懂英文的受众，也能明白广告想要宣传的产品是什么。

案例赏析：如图1-27所示，在观看这组Palmolive沐浴露的商业广告时，受众的视线一般会第一时间集中于模特身上。人物惬意的表情与温馨柔和的画面质感相得益彰，展现了极佳的使用感受，通过视觉就能引发受众关于那种沁人心脾的自然芬芳的想象。受这种联想的牵引，受众视觉最终会落在产品上，视觉流程由此形成联想互动与牵引。

案例赏析：如图1-28所示，这组Playland游乐场的商业广告，将过山车与漫画中代表眩晕的图形符号同构。简洁的画面，生动而高效地展现了在该游乐场游玩时刺激有趣的体验。

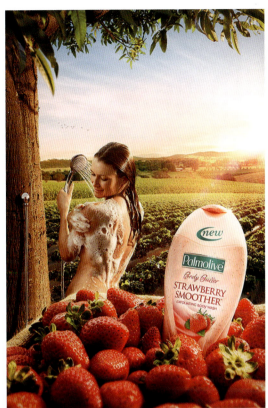 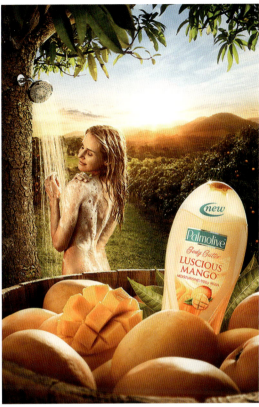

图 1-27　商业广告《沐浴在大自然的果香中》

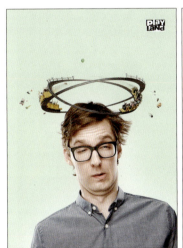 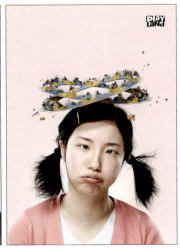 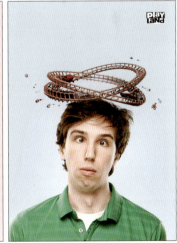

图 1-28　商业广告《眩晕》

二、可读性与本土性

平面广告的根本目的是传播信息、表达情感，设计师通过富有美学与寓意的创意设计实现这一目的，这一过程可被视为"编码"；受众看到平面广告后解读出其中的含义，这一过程可被视为"解码"。"编码"与"解码"共同实现了平面广告的目的与价值，二者缺一不可。

不管是多么有创意的平面广告，如果无法被受众解读或接受，它都是失败的。设计师在"编码"时，要充分考虑发布环境的历史、文化、传统，以及当地人的习惯与偏好（见图1-29至图1-34）。

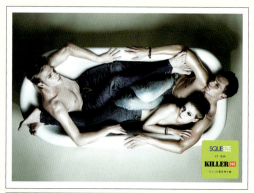

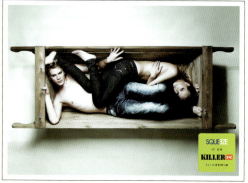

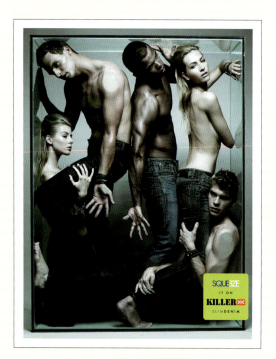

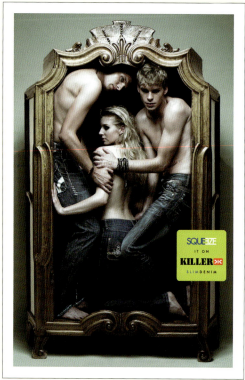

图1-29　商业广告《紧致贴身》

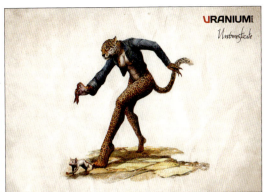
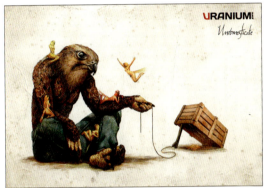
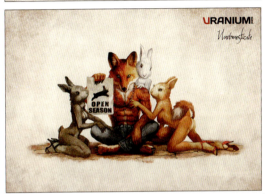

图 1-30　商业广告《诱捕》

案例赏析： 如图 1-29 所示，这组 Killer Jeans 修身牛仔裤的商业广告，采用模特展现服装的直观表现手法，这是最常见、最高效的产品展示与信息传达方式，模特的美好外形能激发受众的代入感与购买欲。

案例赏析： 如图 1-30 所示，这组 Uranium Jeans 牛仔装的商业广告，采用拟人化手法：穿上牛仔装的动物"猎手"散发着致命的魅力，诱使"猎物"无法抗拒地靠近它们，"性感诱惑"的产品卖点得以彰显。同样是展现"性感"这一主题，该组广告虽然创意上十分精彩，但相对于图 1-29，可能受众的接受程度较低，比如有些女性无法接受将自己代入"蜥蜴"（左上）的形象中。

案例赏析： 如图 1-31 所示，在这组 Uniform 夏季新款牛仔装的商业广告中，人物好像绵羊一般，被剃去厚厚的羊毛。超现实的表现手法，极富创意地展现了"渴求轻薄"的主题，但画面有点"命案现场"的感觉，受众的接受度可能相对较低。

案例赏析： 同样是 Uniform 夏季新款牛仔装的商业广告，相对于图 1-31 所示的商业广告，图 1-32 所示的商业广告受众面更广。画面中央的白色蛋糕，与繁复唯美的背景形成鲜明对比，将受众的视觉集中于人物与服饰上。

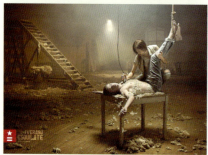

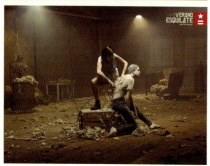

图 1-31　商业广告《渴求轻薄》

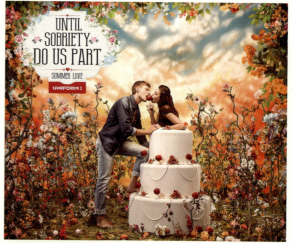

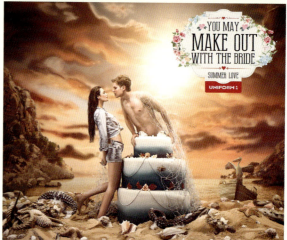

案例赏析：如图 1-33 所示，这组宝马摩托车的商业广告，以夏娃摘取禁果、潘多拉打开魔盒、巴比伦人修建巴别通天塔等圣经故事或希腊神话故事中的片段来象征"不知何时停止"，由此将受众思维引导到紧急制动辅助系统的技术卖点上。虽然创意极为精彩，但如果发布环境中的受众对圣经故事或希腊神话并不了解，宣传效果就会大打折扣。

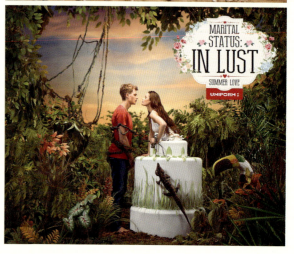

图 1-32　商业广告《夏天到了，我们恋爱吧》

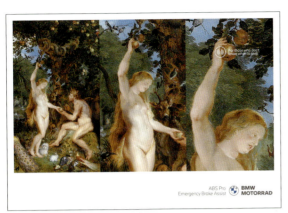

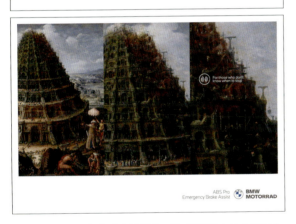

图 1-33　商业广告《专为那些不知何时停止的人设计》

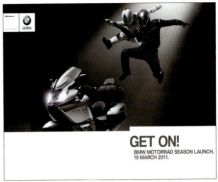

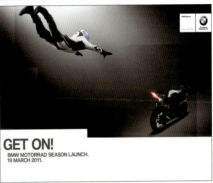

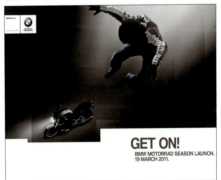

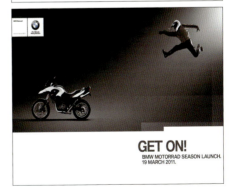

图 1-34　商业广告《上车》

案例赏析： 如图 1-34 所示，这组宝马摩托车的商业广告，表现手法直观高效，画面充满了青春、时尚、动感、醒目、刺激之感，符合年轻一族的审美。相对于图 1-33 所示的广告，这组广告容易被更广泛的受众接受。

三、针对性与强化性

除了要考虑平面广告受众的文化背景、生活习惯、习俗观念等因素，还要考虑其年龄、性别、群体爱好等因素，进行针对性设计，并强化其特征。比如化妆品、女装的广告，受众一般为女性，画面要将女性化元素尽可能放大；而儿童用品的广告，画面氛围多是萌萌的、可爱的、绚烂的、欢快的；针对年轻一族设计的广告，画面一般会强调青春、动感的效果；而针对老年人或家庭主妇设计的广告，则更倾向给人以安心感和宁静感（见图1-35至图1-38）。

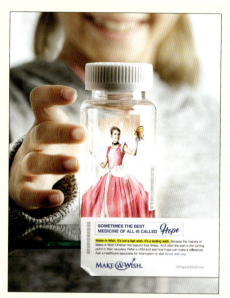

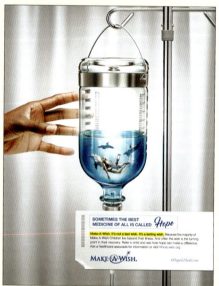

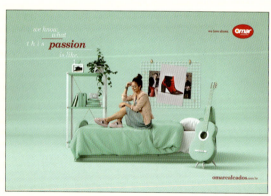

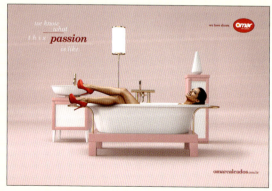

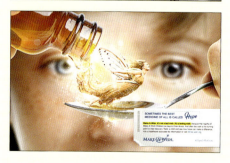

图1-35　商业广告《舒适到不愿意脱》　　　　图1-36　商业广告《最好的药物是希望》

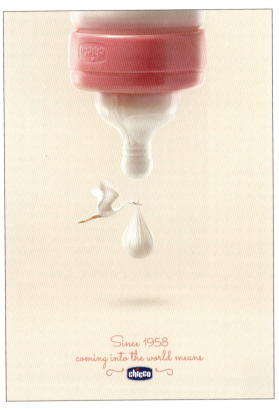

案例赏析：如图 1-35 所示，在这组 Omar Calcados 女鞋的商业广告中，女孩们在床上和泡澡时都不肯脱掉鞋子，夸张地展现了鞋子的舒适性。弥漫整个画面的马卡龙色清新亮丽，令小女生们毫无抵抗力。

案例赏析：如图 1-36 所示，这组 Make A Wish 儿童药品的商业广告，将童话人物融入药品中，画面清新灵动，药品不再给孩子苦涩感和疼痛感，取而代之的是希望和快乐。

案例赏析：如图 1-37 所示，这组 Chicoo 婴儿用品的商业广告，配色温馨柔和，充满了安宁感与舒适感，符合妈妈们的审美。

案例赏析：Comunidad de Madrid Youth Card 是一款为年轻一族提供文化服务与折扣福利的服务卡。传统的折扣促销广告，往往是商品与促销广告语堆砌于画面中，容易显得廉价、杂乱。而如图 1-38 所示的这组该折扣卡的商业广告，设计师针对年轻受众的审美偏好与对个性的追求，将画面设计成杂志封面的形式。

图 1-37 商业广告《为未来而生》

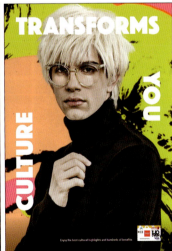

图 1-38 商业广告《文化改变你》

第一章 平面广告概论 023

四、直观性与艺术性

平面广告依附于一定的视觉造型，这些视觉造型源于现实生活，是对物象的客观描绘和主观改造，这就决定了平面广告具有直观性与艺术性的双重特点：首先，它能够通过视觉直接、强烈地传达信息；其次，平面广告中的造型又不完全等同于客观现实中的具体物象，创作者的提炼与改造增强了其审美性（见图1-39至图1-44）。而审美性是艺术区别于一切非艺术的本质属性，艺术的产生就是为了满足人们的审美需求，目的是使人获得感官与精神的双重愉悦。

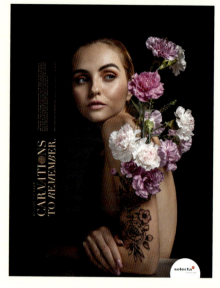

图1-39 商业广告《被永久记忆的鲜花》

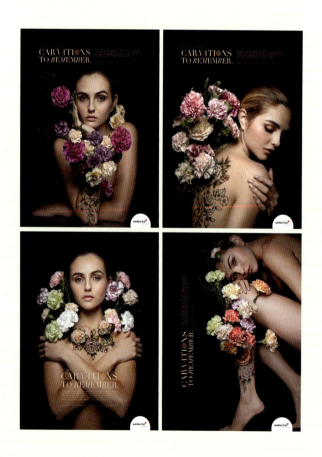

案例赏析：如图1-39所示，在这组Selecta花店的商业广告中，真实的鲜花与模特身体上的花卉文身图案交相呼应，由此切中主题："我们提供的花卉服务，就像文身一般被永久记忆。"简洁优雅的黑色背景凸显了鲜花的柔和与多彩，将受众的视线集中于花与模特的部分；文字是画面的次要部分，香槟金色的设计更为画面平添了一抹华贵。整个设计充满了美感，给人以极高的视觉享受。

案例赏析：如图1-40所示，比起展示猫咪多么喜欢吃或罗列真材实料的惯常手法，这组Sheba猫粮的商业广告所呈现的视觉盛宴，是不是更吸引人、更令人过目不忘？

案例赏析：如图1-41所示，这组Pet Paradise Park宠物服务中心的商业广告，将宠物狗享受水疗时的快乐模样占满整个画面，以最为直观的方式赢得狗主人的心。

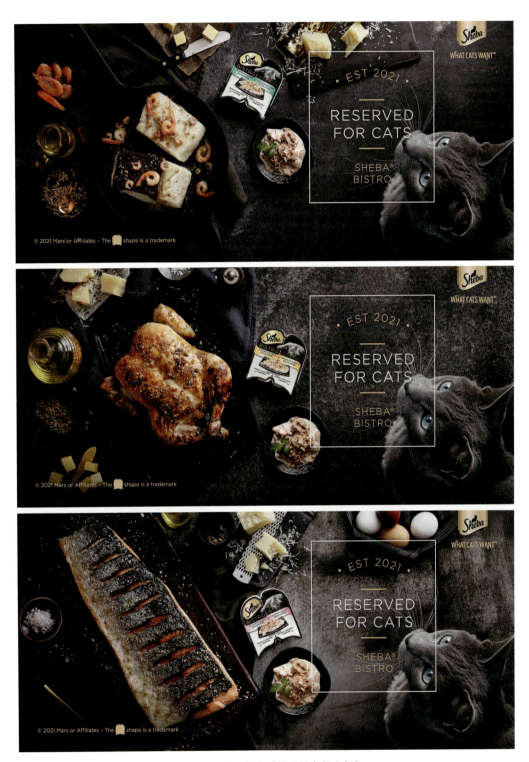

图 1-40 商业广告《猫咪的奢华大餐》

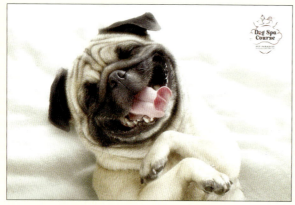
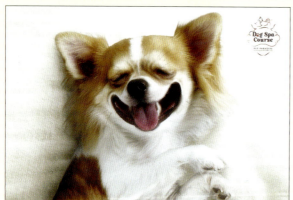
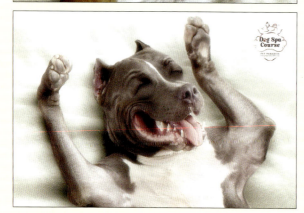

图 1-41　商业广告《狗狗最爱的水疗》

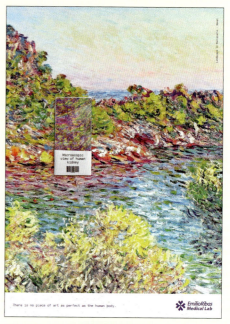
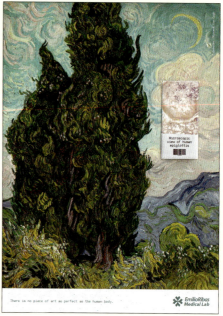

图 1-42　商业广告《人体是最美的艺术》

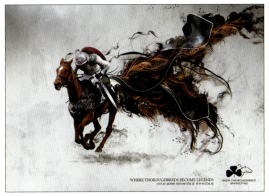
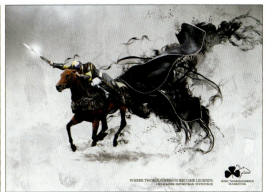

图1-43 商业广告《马与骑士》

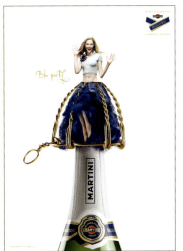

案例赏析： 如图1-42所示，这组Emilio Ribas医学实验室的宣传广告，展现了印象派名作的美好画面，广告语起到了思想升华的作用："人体是最美的艺术。"

案例赏析： 如图1-43所示，这组爱尔兰纯种马市场的商业广告，将骑手化身为中世纪的骑士，画面飘逸、绚丽、唯美，富有震撼力。

案例赏析： 如图1-44所示，这组Sigillo Blu马提尼酒的商业广告，将美女与马提尼的酒瓶融为一体，画面极富雍容华贵感，通过视觉就能引发受众对马提尼柔滑的口感的味觉联想和优雅的爵士乐的听觉联想。

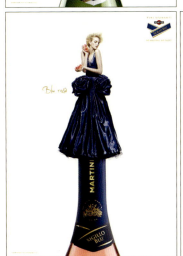
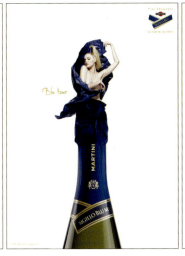
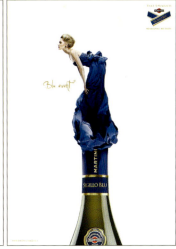

图1-44 商业广告《蓝调时间》

五、寓意性与哲理性

设计师在创作过程中，不仅赋予广告画面更多美感，还将创作意图、象征、寓意等融入其中。表现手法极具创意性的平面广告蕴含了丰富的语义，留给观者无尽的哲理启示与想象空间，表现出语言和文字表达不出的情感意境，达成"只可意会，不可言传"或"回味无穷"的效果（见图1-45至图1-48）。

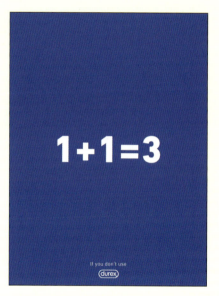

图1-46　商业广告《1+1=3》

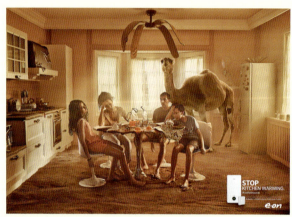

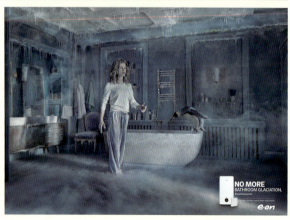

图1-45　商业广告《这时，你需要我们》

案例赏析：如图1-45所示，在这组E.ON冷暖两用空调的商业广告中，餐厅中的沙漠与骆驼象征热，浴室中的寒冰与企鹅象征冷。设计师采用象征化的手法，幽默地展现了冷暖两用、调节室温的产品卖点。

案例赏析：如图1-46所示，这幅杜蕾斯安全套的商业广告，构思极为巧妙，目标受众应该都能解读出其中的信息。它以极简却极富视觉张力的画面、幽默的表现手法，切中了极富创意的广告语："如果你不使用杜蕾斯，就等着1+1=3吧！"

案例赏析：罹患阿尔兹海默症的人，记忆会逐渐模糊，直至完全丧失。如图1-48所示，这组巴西阿尔兹海默症研究所推出的公益广告，将记忆场景设定为生日、大学毕业、婚礼等最温馨、最快乐、最值得纪念的时刻，老照片中的人物背对着观众，象征记忆的衰退。令人心酸的画面，强烈地唤起人们对阿尔兹海默症患者的关注。

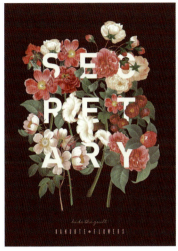 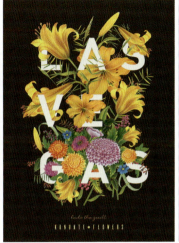 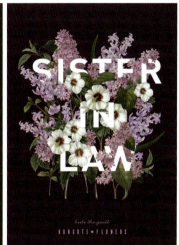

图1-47 商业广告《隐藏罪恶》

案例赏析：如图1-47所示，这组Kanukte花店的商业广告，画面看似简单，内涵却非常丰富有趣：花中隐藏的文字分别是secretary（秘书）、Las Vegas（拉斯维加斯）、sister in law（嫂子）。主题为何是"隐藏罪恶"呢？因为花语中隐含的信息值得玩味：粉色风信子的花语是"倾慕、浪漫"；黄色百合的花语是"财富"；而紫色风信子的花语则是"悲伤、妒忌、忧郁的爱"。

图1-48 公益广告《当记忆背对你时》

第一章 平面广告概论 029

六、生动性与互动性

精彩的平面广告包含丰富的寓意和哲理，受众解读作品的过程由此充满了探索性、游戏性和互动性，过程极为生动（见图1-49至图1-52）。

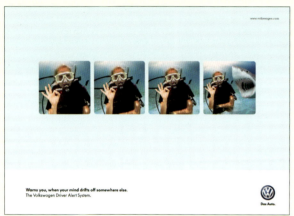

图1-49　商业广告《更多监控，更少失误》

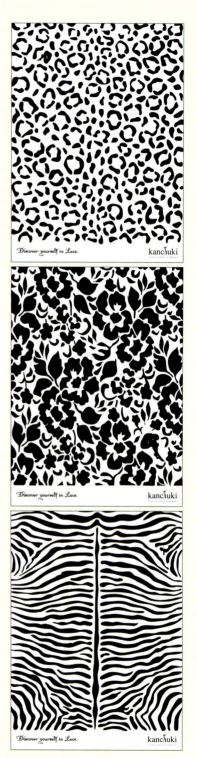

图1-50　商业广告《在蕾丝中发现自我》

案例赏析： 如图1-49所示，在这组大众汽车的商业广告中，随着镜头的转换，耍帅的潜水员身后出现一只鲨鱼，帅不过三秒；金发女郎原来是一个胡子拉碴的男人，由此幽默地展现了"多角度监控系统"的技术卖点。

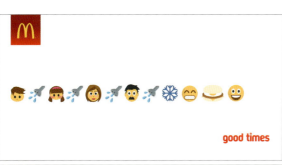

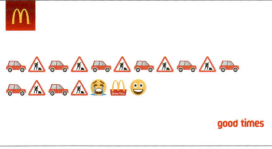

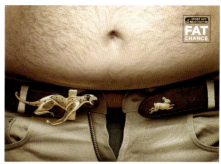

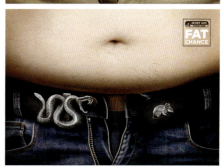

图 1-52 商业广告《飞速改变》

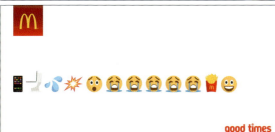

案例赏析： 如图 1-50 所示，在这组 Kan-chuki 蕾丝的商业广告中，每一幅繁复而优美的蕾丝花纹中，都暗藏着一个窈窕女子的身影。剪影式构图、不经意间的发现，既切合了主题，又增强了画面的探索趣味。

案例赏析： 如图 1-51 所示，这组麦当劳的商业广告，通过卡通表情图案讲述了一个个由负情绪转为正情绪的小故事。卡通表情图案已经成为世界性语言，能吸引受众去解读。

案例赏析： 如图 1-52 所示，这组 Sport Life 健身俱乐部的商业广告，将腰带扣与猎豹捕捉兔子、蟒蛇捕捉老鼠的场景同构，幽默地传达了来此俱乐部健身可迅速减肥的信息。

图 1-51 商业广告《转为正情绪，享受好时光》

实践训练

根据平面广告的特点，参考本章中介绍的案例，设计公益广告（见图1-53至图1-60）和商业广告（见图1-61至图1-69）各一组，主题和尺寸自定。

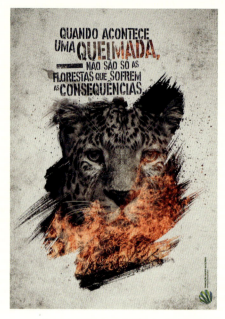

图1-54 公益广告《被毁的家园》

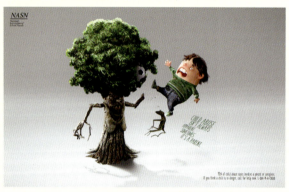

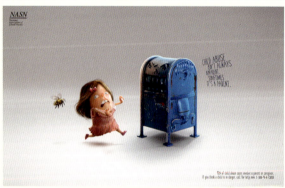

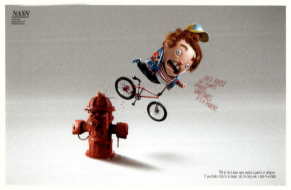

图1-53 公益广告《隐藏的施虐者》

案例赏析：如图1-53所示，这组National Association of School Nurses推出的公益广告，广告语是："虐待儿童案件的表象并不总是那么明显，91%的施虐者是父母或其他监护人。如果你认为一个孩子有危险，现在就打电话求助！"儿童在骑车、爬树、玩耍过程遇到的意外，象征被虐待；拟人化的消防栓、大树、邮筒象征隐匿的施虐者。

案例赏析：近年来，全世界平均每年发生森林火灾20多万次，人为用火不慎（吸烟、烧荒、机车喷漏火、开山崩石、放牧、狩猎）或蓄意纵火而引起的森林火灾占总火灾的95%以上。如图1-54所示，在这幅Fundacao Grupo Boticario推出的公益广告中，豹子看着被烧毁的家园，眼中的绝望令人心酸，由此唤起受众保护森林与野生动物的情感共鸣。

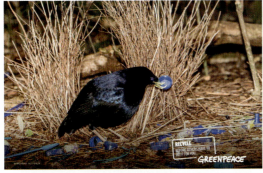
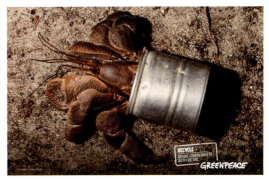

图1-55 公益广告《循环再利用》

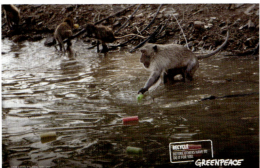

案例赏析： 如图1-55所示，这组绿色和平组织推出的公益广告，采用具象图形的表现方式，直观展现了动物们使用人类丢弃的塑料垃圾筑巢的场面。我们掠夺自然资源，却向自然界无休止地投放塑料垃圾，动物们不得已的"循环再利用"行为，就像一记响亮的耳光，狠狠抽在人类的脸上。

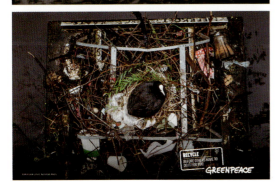

案例赏析： 如图1-56所示，这组绿色和平组织推出的公益广告，采用特别的拍摄角度，将斐济岛的美景作为背景，被丢弃的矿泉水瓶作为突出强调的部分进行放大展示，由此深刻揭示了主题："我们从自然中掠夺甜美的甘泉，却回报自然以数百年内无法自然降解的塑料垃圾。停止对自然的破坏，让我们致力于创造一个没有塑料垃圾的世界！"

图1-56 公益广告《我们给自然的回报》

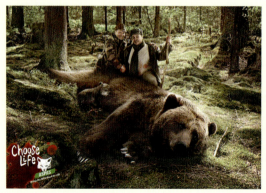 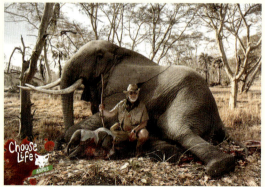

图 1-57 公益广告《猎杀》

案例赏析： 如图 1-57 所示，在这组 ASPAS 推出的公益广告中，打猎者愉悦的笑，与被猎杀的动物母子的痛苦形成了鲜明的对比。画面中的鲜血，无声、强烈、触目惊心地揭露了猎杀行径的野蛮与残忍。

案例赏析： 如图 1-58 所示，这组 MPT 推出的公益广告，广告语是："在巴西，数以百万计的童工从事着卑微的劳动密集型工作。他们在建筑工地和工厂工作，或打扫房屋和街道，劳动时间很长，报酬却少得可怜，而且没有机会玩耍和接受教育。如果你发现虐待童工的行为，请不要沉默，马上拨打电话举报！"真实人物紧闭的嘴巴与童工彩绘的叠合，巧妙而深刻地切中了主题。

案例赏析： 如图 1-59 所示，在这组 Blue Cross 推出的公益广告中，酗酒者的身体与坍塌的房屋同构，被喝下的酒与卷走家人的暴雨洪水同构，寓意酗酒对自身及家人的伤害。

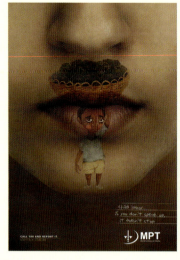 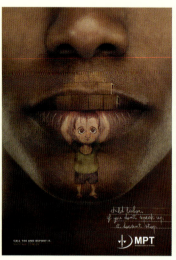 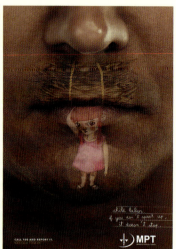

图 1-58 公益广告《不要再沉默》

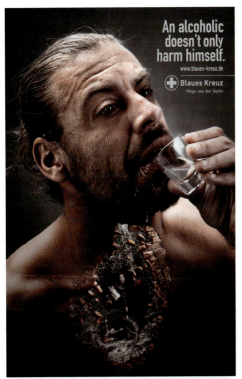

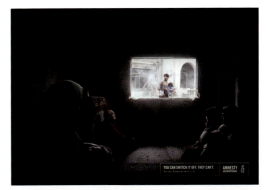

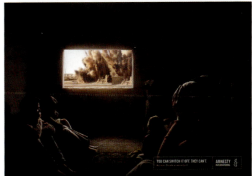

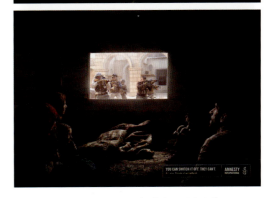

图 1-60　公益广告《这不是电影》

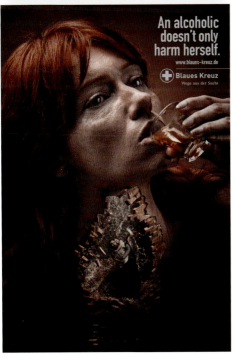

图 1-59　公益广告《酗酒伤害的不止是自己》

案例赏析： 如图 1-60 所示，在这组国际特赦组织推出的公益广告中，难民们在还没有坍塌的小屋中避难，窗外是一幕幕残酷的战争场面：轰炸、枪战、逃亡。设计师将避难小屋的窗口与电视屏幕的意念同构，由此深刻地揭示出主题："你可以将这种场面视为看电影，不想看便可以关掉，但战争中的难民们不能！"

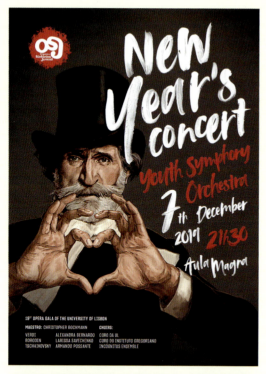

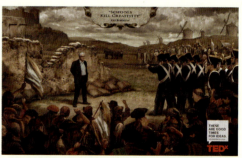

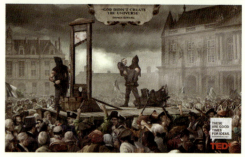

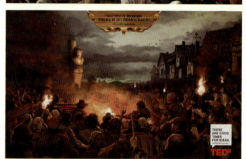

图1-62　商业广告《思想之光》

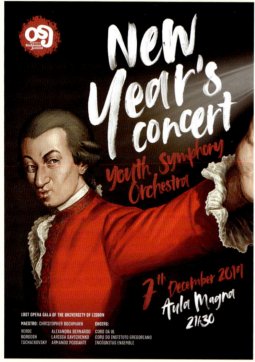

图1-61　宣传广告《年轻人的交响乐》

案例赏析： 如图1-61所示，这组里斯本大学音乐节·新年音乐会的宣传广告，主题是"年轻人的交响乐"。画面中，莫扎特、柴可夫斯基卖萌耍酷的造型，让交响乐不再显得那么高冷，瞬间俘获大学生的心。

案例赏析： 有了麦乐送，你就可以省去爬楼梯的麻烦了。于是，原本令你感到厌烦甚至恐惧的楼梯，看起来居然颇具埃舍尔（荷兰著名版画艺术家）的画作的美感。如图1-63所示，这组麦乐送的商业广告，通过美轮美奂的视觉效果，引导受众解读出上述信息。

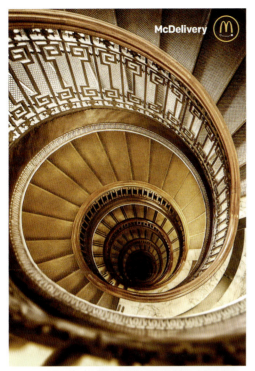

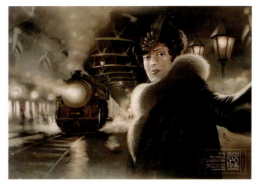

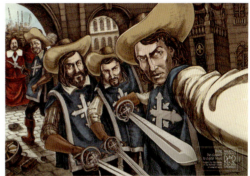

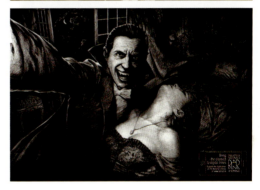

图 1-64　商业广告《自拍》

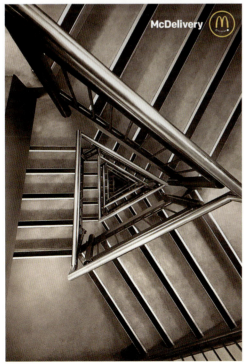

图 1-63　商业广告《麦乐送》

图 1-62 的案例赏析，请见第 41 页。

案例赏析：如图 1-64 所示，在这组罗马尼亚国家图书馆有声书和电子书服务的商业广告中，安娜·卡列尼娜、达达尼昂和三个火枪手、吸血鬼德古拉伯爵在玩自拍。极富创意的画面，瞬间拉近了名著与年轻读者的距离。

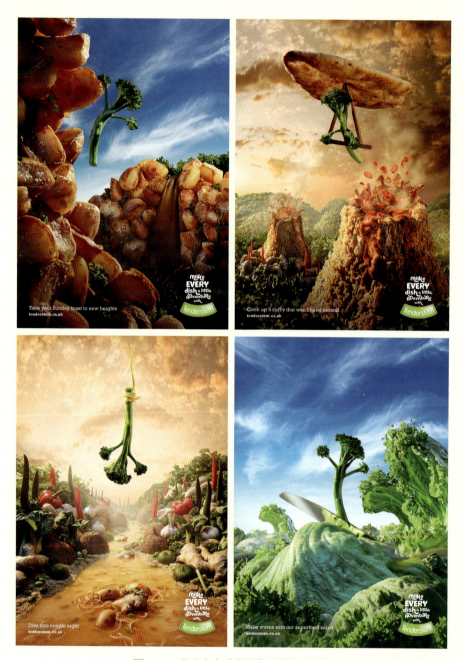

图 1-65　商业广告《花椰菜的冒险之旅》

案例赏析：如图 1-65 所示，这组 Tenderstem 嫩茎花椰菜的商业广告，一反直观展现新鲜蔬菜的惯常做法，而采用拟人化的手法，让花椰菜变为"冒险家"，其他食材组合成"冒险之旅"，带给受众新奇有趣、快乐刺激的视觉体验。

图 1-66　商业广告《睡觉时间结束啦》

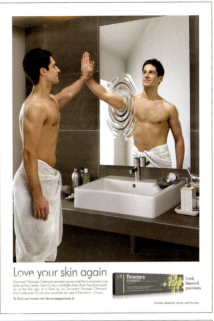

案例赏析：如图 1-66 所示，在这组 MAXXX Energy 功能饮料的商业广告中，打瞌睡的人与要判你不及格的老师、吵着要礼物的女朋友、要解雇你的老板组成闹钟的造型，幽默地展现了"瞬间令人变清醒"的产品卖点。

案例赏析：牛皮癣不仅带给患者严重的皮肤损害，更带来心理上的自卑与焦虑。面对镜子，牛皮癣患者很难从内心接受自己。如图 1-67 所示，在这组 Dovonex 软膏的商业广告中，病情得到极大缓解、皮肤状况得以改善的人，终于可以重新拥抱自我了。超现实的画面感人至深，瞬间戳中目标受众的泪点。

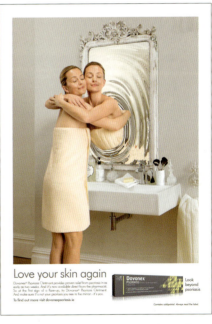

图 1-67　商业广告《重新拥抱自我》

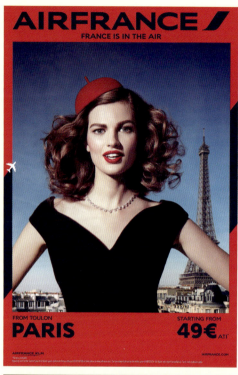
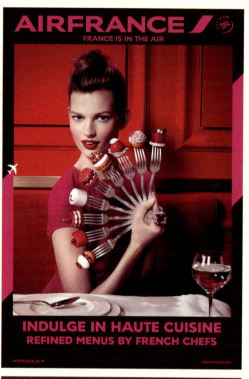
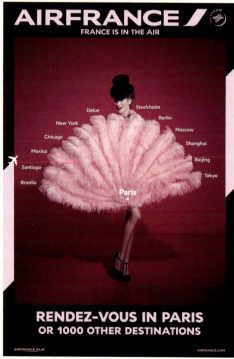
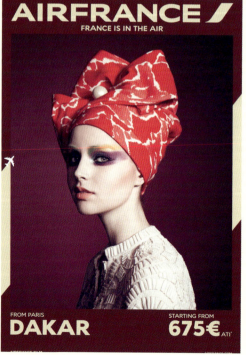

图 1-68　商业广告《飞机上的法国》

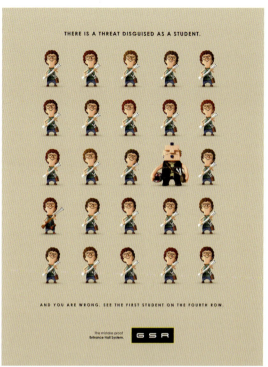

案例赏析：

肯·罗宾逊（全球最具影响力的教育家之一，排名第一的 TED 演讲人）："学校扼杀了我们的创造力。"

背景画：专制统治压制进步言论。

史蒂芬·霍金（21世纪最伟大的科学家之一）："宇宙并不是上帝创造的。"

背景画：法国大革命中的"白色恐怖"。

希拉里·克林顿（第 67 任美国国务卿，美国前第一夫人）："没有妇女就没有民主。"

背景画：中世纪时期异端裁判所烧死"异端"。

人类历史中，有过漫长的蒙昧时代，哪怕在科技高度发达的今天，或许我们仍无法摆脱思想上的愚昧。但总有人坚持真理，用理性的点点星光，照亮人类进步的路途。如图 1-62 所示，这组 TED 演讲的商业广告，就意在反映上述思想。解读这组极具创意的广告，需要具备一定的历史知识。而 TED 演讲的观众一般具有较高的文化水平，这样的设计正契合其群体特点与审美倾向。

案例赏析： 提到法国，你会想到什么？埃菲尔铁塔、法国大餐、时尚美女……如图 1-68 所示，这组法国航空公司的商业广告就融合了这一切，为受众呈现了精致华美的画面。

案例赏析：

如图 1-69 所示，上图中，有一个危险分子扮成学生，你以为是那个古惑仔？看看第四行第一个人拿的是什么（枪）！

下图中，他们中的一个骗了你，你以为是那个古惑仔？看看第四行最后一个人手中的花背后藏的是什么（枪）！

这组 GSR 门厅监控系统的商业广告，以"寻找隐蔽的不同点"的方式展现了超智能安全监控的产品卖点，画面的趣味性和互动性极强。在从"寻找"到"答案揭晓"的过程中，受众的情感也从"探索"发展到"恍然大悟"，品牌与产品印象由此在受众脑海中得到加深。

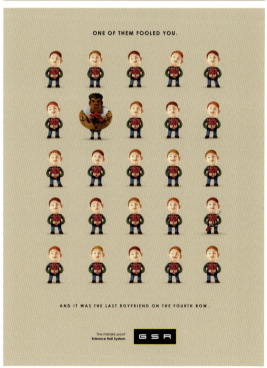

图 1-69　商业广告《眼睛会骗人》

扫码获取本章课件

生活的奥秘存在于艺术之中。
——王尔德

第一节 直观型展现

平面广告的画面展现手法,主要分为直观型展现和寓意型展现。

直观型展现,是一种通过具象图形来传达内容与情感的展现形式。请注意,这里所说的"具象图形"并不是事物的客观形态的真实反映,而是经过人们对客观形态的模仿、概括、提炼而形成的图形形态。

由于人的视觉习惯于感受具体物象,因此具象图形既具有被快速识别的便捷性,又具有意象图形不可比拟的视觉亲和力、视觉冲击力及身临其境感(见图2-1至图2-4)。但它也存在容易显得简单直白、缺少生动性的缺点,因此采用这种展现手法时,要注意充分调动创意元素,开拓崭新视角。

在设计实践中,直观型展现通常采用以下三种手法。

第一,强调风格。这种手法主要是针对目标受

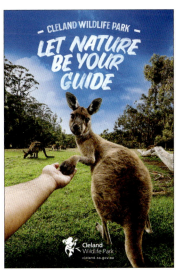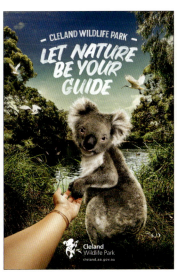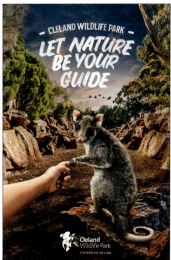

图2-1 商业广告《让自然成为你的向导》

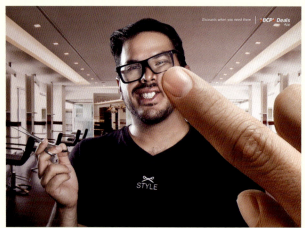

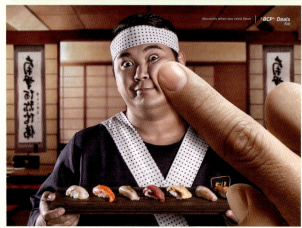

图 2-2　商业广告《总在你需要时打折》

众的群体特征，设计符合其审美偏好的广告画面。例如男士牛仔裤、香烟类广告，画面风格偏向狂野不羁；而女士化妆品广告则体现华贵优雅感（见图2-5至图2-8）。

第二，放大细节或突出强调的部分。这种手法主要是通过突破常规的展现角度，赋予受众熟悉的事物以崭新的面貌（见图2-9至图2-14）。

第三，以A代B。这种手法主要是通过直观展现A来侧面展现B，真正目的是不落窠臼地展现B（见图2-15至图2-23）。

图 2-3　商业广告《燃爆激情》

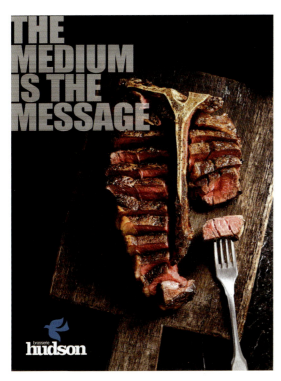

图 2-4 商业广告《我们的菜单就是我们的招牌》

案例赏析： 如图 2-5 所示，这组迪奥香水的商业广告，采用化妆品广告最常采用的直观表现手法：女神般的模特占据画面的绝大部分，受众的视觉先是集中于模特身上，然后自然流向香水瓶。女性受众对此一般会产生熟悉感、亲切感和代入感。

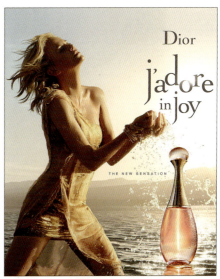

案例赏析： 如图 2-1 所示，在这组 Cleland 野生公园的商业广告中，考拉、袋鼠等可爱的动物牵着你的手，给你做向导。温馨可爱的画面极富身临其境感，同时反映了在该公园游玩可近距离观察动物的特色。

案例赏析： BCP Deals 是一款实时发布打折信息的 App。如图 2-2 所示，在这组该 App 的商业广告中，滑动手机屏幕的手指点在理发师、寿司制作师的脸上，直观幽默地展现了该 App 的服务卖点，画面充满了即视感、代入感与趣味性。

案例赏析： 如图 2-3 所示，这组 Portugal 体育俱乐部会员卡的商业广告，视觉冲击力极强。仅仅是欣赏画面，就令人感觉仿佛置身比赛现场。

案例赏析： 如图 2-4 所示，这组 Hudson Brasserie 餐厅的商业广告，将被烹制得分外诱人的牛排展现于受众眼前，以强烈的视觉刺激诱发味觉联想。直观展现的手法与"我们的菜单就是我们的招牌"主题完美契合。

图 2-5 商业广告《真我》

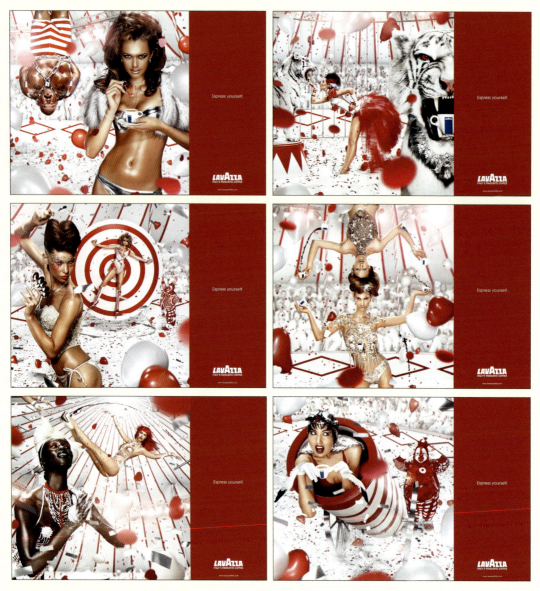

图 2-6 商业广告《最受喜爱的意式咖啡》

案例赏析：著名广告人大卫·奥格威在他的《一个广告人的自白》中提出了"3B 原则"，即美女（Beauty）、动物（Beast）、婴儿（Baby）。其中，最吸引受众眼球的就是美女，如图 2-6 所示的这组 LAVAZZA 意式咖啡的商业广告就是典型案例。性感火辣的美女，搭配醒目的品牌代表色，创造了热烈、欢快、时尚、动感、炫目的画面效果。

图 2-7 商业广告《今天,做一位骑士 / 公主》

案例赏析： 如图 2-9 所示，这组 Angostura Rum 朗姆酒的商业广告，采用了俯视杯中美酒的展现角度，受众的视觉首先集中在画面正中的美酒上，然后转移到画面右下方的酒瓶和广告语上。

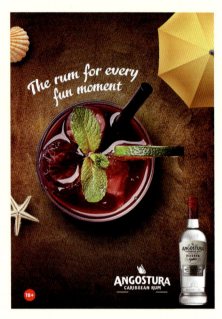

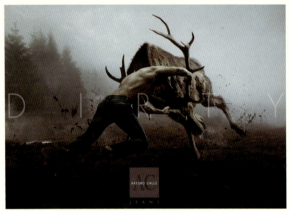

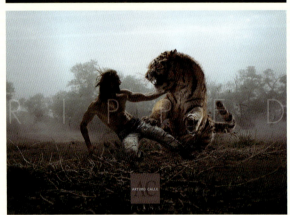

图 2-9　商业广告《每个欢乐时刻都有它》

案例赏析： "墨尔本杯"赛马始于 1861 年，是澳洲历史上最悠久、影响最深远的赛马活动，被誉为"让举国停顿的赛事"。赛马本是一项贵族运动，它不仅仅是比赛，还是重要的社交活动，入场的男士必须西装革履，女士盛装打扮。因此，"墨尔本杯"也是一个服饰、帽饰的展示秀，每年都会颁发最佳服饰奖、最佳帽子奖等。如图 2-7 所示，这组该赛事的宣传广告，就通过极富美感的画面，展示了上述传统。

案例赏析： 如图 2-8 所示，这组 Arturo Calle Jeans 男士牛仔裤的商业广告，画面狂野不羁，充满了雄性荷尔蒙的味道。

案例赏析： 如图 2-10 所示，这组麦当劳的商业广告，虽然采用直观展现产品的惯常做法，但放大细节的表现手法赋予再熟悉不过的快餐以全新的面貌。

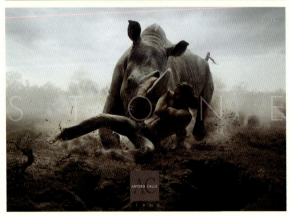

图 2-8　商业广告《男人味》

图 2-10 商业广告《放大的美味》

图 2-11 商业广告《你越来越美》

图2-12 商业广告《巅峰体验》

案例赏析： 能收获正向反馈，人们才更愿意做某件事。如图2-11所示的这组Virgin Active健身俱乐部的商业广告，就利用了这一心理学原理：运动中的女性身穿华美的礼服或性感泳装，绽放着阳光、健康、自信之美，成为人们关注的焦点。目标受众在浏览该画面时，会产生强烈的代入感与行动欲。

案例赏析： 如图2-12所示，这组Dragon Fire运动鞋的商业广告，虽然是具象图形的直观展示，但通过全新角度进行放大处理，产品得到了更大程度的展示，画面显得动感、劲爆、活力十足，直击年轻一族的心。

案例赏析： 如图2-14所示，这组Emporium Melbourne商场的商业广告，设计师运用具象展现的手法，创造了古今交融的超现实画面。镜面既是实现这一创意的工具，又是拓展视觉空间的手段。简洁的画面，为受众呈现了一场梦幻唯美的视觉盛宴。

案例赏析： 如图2-15所示，这组Festival de Danca de Joinville舞蹈节的宣传广告，突破了展现舞者的惯常表现手法，代之以动物的"共舞"场景。精彩唯美的画面，既展现了自然与生命之美，更促使受众对"人与自然"进行深入思考。

案例赏析： 一个人吃饭时，是不是一定会看些什么、听些什么？如图2-16所示，这组KISS FM广播频道的商业广告，画面展现的是诱人的饭食，但真正想宣传的是堪称"下饭神器"的广播频道。

案例赏析： 如图2-17所示，在这组Petz宠物网络商店推出的公益广告中，设计师将狗狗与心理疗愈师的意念同构，表现了宠物带给我们的慰藉，由此引出"以领养代替购买"的理念。

案例赏析： 如图2-13所示，在这组Ciao Miami餐馆的商业广告中，模特扮演成16世纪时的欧洲贵族，面对美食，或沉浸在回味中，或吃得津津有味。鲜亮明快的色彩，既增强了视觉张力，又赋予画面动感、鲜活、现代之感，寓意"古典"与"现代"、"传统"与"创新"的完美融合。

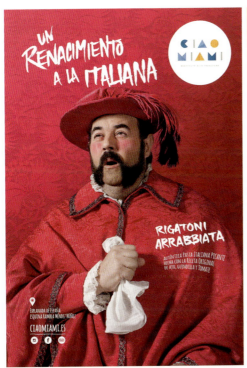
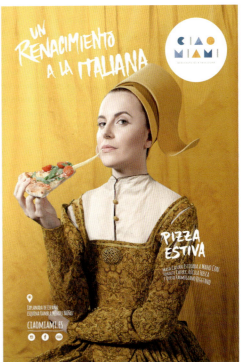
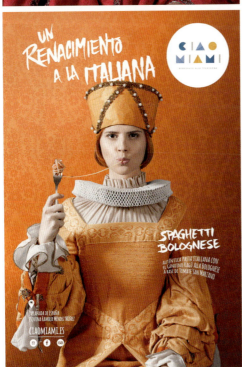
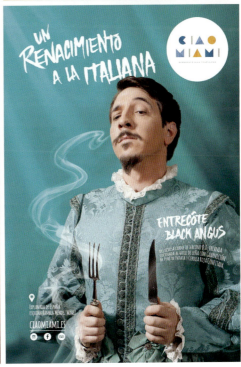

图 2-13 商业广告《原汁原味,大快朵颐》

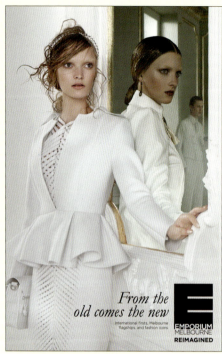

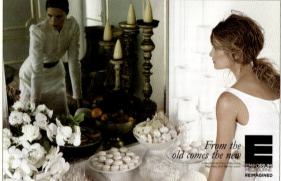
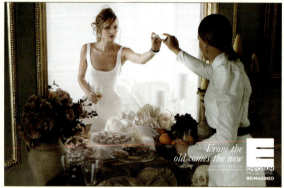
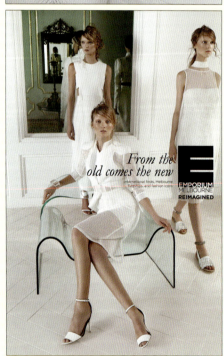
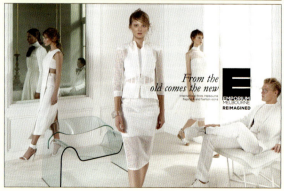

图2-14 商业广告《古与今》

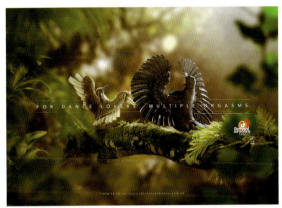
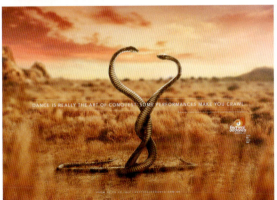

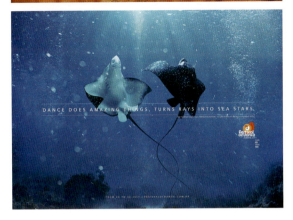

图 2-15　商业广告《共舞》

图 2-16　商业广告《下饭神器》

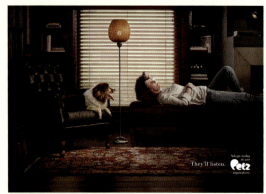
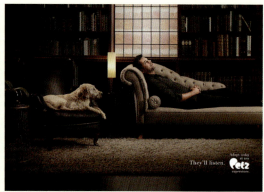

图 2-17 公益广告《家中的疗愈师》

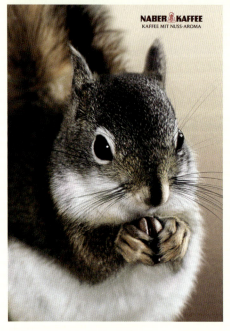

案例赏析： 如图 2-18 所示，这幅 Naber Kaffee 咖啡的商业广告，其卖点是"带有坚果香味的咖啡豆"。画面中，一只可爱的小松鼠在啃咖啡豆，很好地展现了这一卖点。

案例赏析： 如图 2-19 所示，这组大众汽车的商业广告，希望展现"安全舒适"的产品卖点。设计师将"在妈妈的怀抱中安睡"和"与爱人温暖相依"的温馨画面直观展现于受众眼前，由此引发受众的情感共鸣。

案例赏析： 让人物展现穿上柔软衣服的畅快感受，是不是容易落俗套？如图 2-20 所示，这组 Dreft 衣物柔顺剂的商业广告，以可爱狗狗代替人物，画面是不是萌多了，给人的印象更深了？

图 2-18 商业广告《带有坚果香的咖啡》

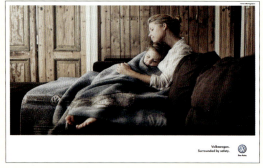
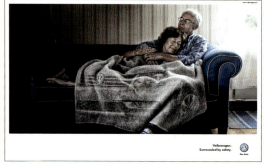

图 2-19 商业广告《安全舒适》

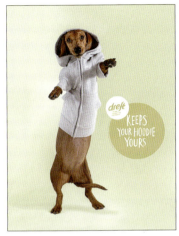

图 2-20 商业广告《好柔软》

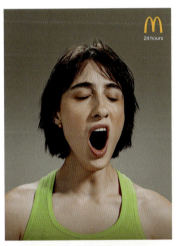

案例赏析： 如图 2-21 所示，在这组麦当劳 24 小时营业店的商业广告中，打着哈欠的人占据了画面的绝大部分，位于画面右上角的鲜明标志强化了品牌印象。看到"哈欠"，你会想到什么？24 小时营业店、咖啡……

案例赏析： 如图 2-22 所示，在这组 Hild 素食餐厅的商业广告中，狮子与小牛、猎豹和小鹿、狐狸和鸡相亲相爱。以这种既矛盾又充满爱的画面来展现"素食"主题，相信会有受众产生"成为一个素食主义者也不错"的想法。

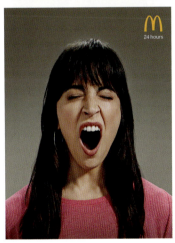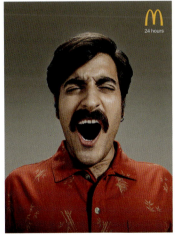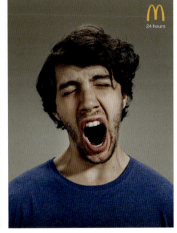

图 2-21 商业广告《哈欠》

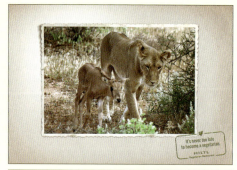

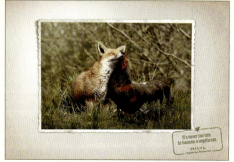

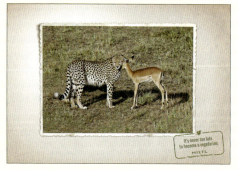

图 2-22　商业广告《相亲相爱》

案例赏析： 看到如图 2-23 所示的这组 180° 咖啡屋的商业广告，你是不是深有感触？困得要死时，无论是开车还是工作，眼睛看到的景象就是如此混乱——的确，这种时候，你需要一杯咖啡提提神了。

案例赏析： 如图 2-25 所示，这组 Language Corner 儿童英语培训机构的商业广告，采用儿童最熟悉和喜爱的卡通形象作为展现手段，画面憨萌可爱。创意图形寓意不要让孩子的英语发音不清，培养他们说一口地道英语。

案例赏析： 如图 2-24 所示，这组 GLS 快递的商业广告，情节设置非常有趣：当一个人即将被吊死时，锯子送到了；当恶龙要喷火时，灭火器送到了；当上帝正无聊时，游戏机送到了，由此幽默地诠释了"总在你需要时送达"的主题。对画面故事的解读，强化了品牌与受众的互动；蓝色与黄色的醒目搭配，突出了品牌的标志性黄色。

图 2-23　商业广告《这种时候，你需要一杯咖啡》

第二节 寓意型展现

寓意型展现，是一种通过意象图形来传达内容与情感的展现形式。这里所讲的"意象图形"，是人们根据主观意念，以客观事物形态为原形，经过再创造而成的图形。它的形态脱离了简单模仿、描述的范畴，以传达信息和情感为目的，受众需要通过引申、联想等方法解读其深层含义。

一幅精彩的平面广告不仅能在视觉上带给受众艺术享受，其内在的哲理性成分更能激发受众的情感共鸣（见图2-24至图2-36）。

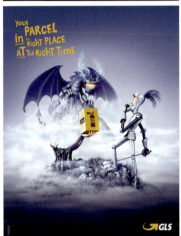
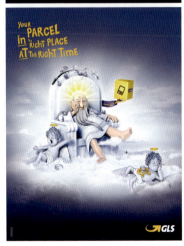

图2-24 商业广告《总在你需要时送达》

图2-25 商业广告《让孩子说一口地道英语》

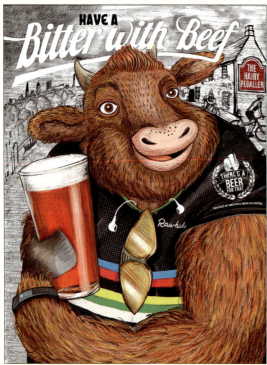
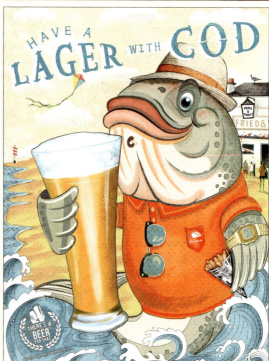

图2-26 商业广告《美酒佳肴》

案例赏析：如图 2-26 所示，在这组"英式啤酒联盟"啤酒馆的商业广告中，象征美食的猪、牛、羊、鱼正在品味杯中美酒，寓意"美酒配佳肴"。卡通插画的表现形式，隐隐散发着怀旧之感，令人想起与朋友欢聚的美好时光。

案例赏析：如图 2-27 所示，在这组 KEKO 车载配饰的商业广告中，一条小鱼戴上鲨鱼鳍的装饰，其他小鱼都被惊呆了；一只猫咪戴上狮子的头套，接受其他猫咪的膜拜，由此幽默地诠释了"配饰彰显个性，你的车载配饰就是你个人的象征"的主题。

案例赏析：如图 2-28 所示，这组 Lotte Eclairs 水果夹心巧克力糖的商业广告，表现手法极为幽默：巧克力被拟人成女性，橙子、芒果、草莓被拟人成男性；画面中的"女性"怀孕，寓意巧克力中有水果夹心。

图 2-28　商业广告《爱情结晶》

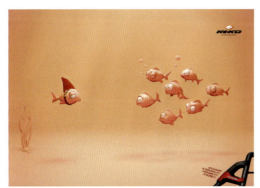

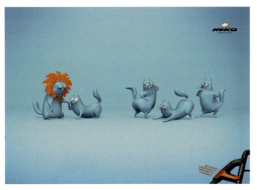

图 2-27　商业广告《配饰彰显个性》

案例赏析：如图 2-29 所示，这幅 Instituto de Apoio a Crianca 推出的公益广告，广告语是"被让欺凌进入孩子们的世界"。设计师没有展现儿童之间实施欺凌的场景，而是通过卡通画的表现形式，展现了被欺负的小熊被迫向欺负它们的小熊"上贡"蜂蜜的场景，由此寓意儿童之间的欺凌问题。

图 2-29 公益广告《欺凌》

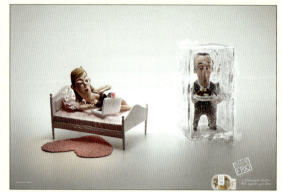

案例赏析：如图 2-30，在这幅碧浪洗衣液的商业广告中，斗牛看到高楼阳台上晾着的鲜红色衣服，居然都爬到阳台上来了，"洁净护色"的卖点由此被夸张地展现出来。

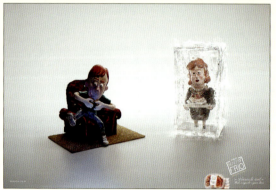

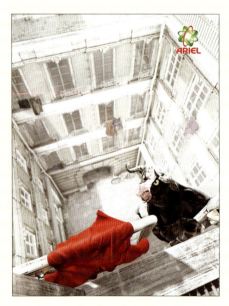

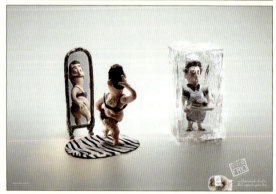

图 2-31 商业广告《尊重你的个人时间》

图 2-30 商业广告《太鲜亮也是麻烦》

案例赏析：如图 2-31 所示，在这组 Bendito Frio 私房营养餐外卖的商业广告中，端着美食的管家或女仆被冰冻在冰块中，寓意食物的新鲜与个人时间不被做饭这一琐事打扰：你可以拥有更多时间做自己喜欢的事情，不管是追剧、打游戏，还是玩变装。

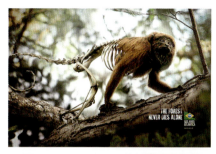
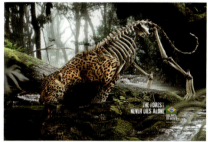

图 2-32 公益广告《雨林不会独自消亡》

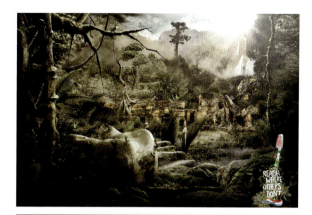
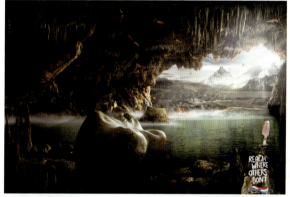
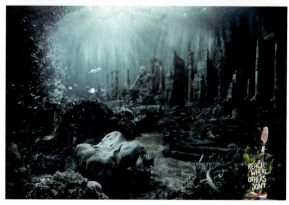

图 2-34 商业广告《深入秘境》

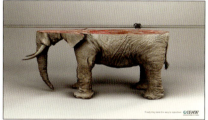
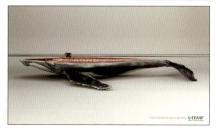

图 2-33 公益广告《3D 打印》

案例赏析: 如图 2-32 所示,这组 SOS Mata Atlantica 推出的公益广告,广告语是"雨林不会独自消亡"。雨林锐减,必然会对生物多样性造成严重威胁。画面中,动物鲜活的肢体与森森白骨的鲜明对比,将生态危机问题触目惊心地摆在受众眼前,效果比单纯使用文字或语言来描述更为震撼。

案例赏析： 如图2-33所示，在这组国际爱护动物基金会推出的公益广告中，3D打印机正在打印猩猩、大象、鲸鱼等濒危动物的身体。如果这些美丽的生命真的可以被如此简单地制造出来就好了！

案例赏析： 如图2-34所示，这组Aquafresh牙刷的商业广告，广告语是"触达别人从未到过的秘境"。设计师将牙齿置于丛林秘境、洞穴秘境、海底秘境中，寓意牙刷可以清洁口腔中的更多角落。

案例赏析： 如图2-35所示，在这组Cupido社交网站的商业广告中，小天使们都变成了"小淘气"，玩起了打仗游戏。看到他们，受众就仿佛看到了自己：外表上维持着温和谦逊，看起来像个天使；内心中隐藏着对自由与不羁的向往，渴望找到志同道合的朋友，一起释放平日里无处发泄的狂野与躁动。

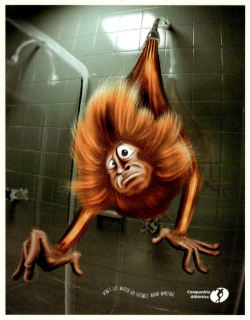

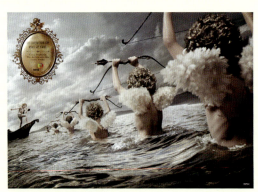

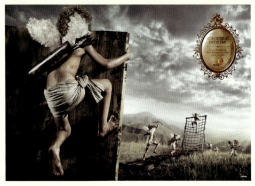

图2-35　商业广告《志同道合》

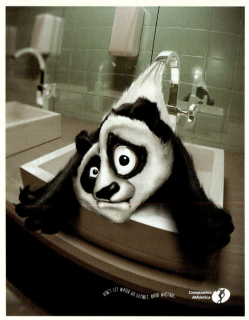

图2-36　公益广告《流失》

案例赏析： 如图2-36所示，这组Cia Athletica健身俱乐部推出的公益广告，将金狮狨、熊猫与被浪费的水同构。看到这些可爱的生命，你还忍心浪费水资源吗？

实践训练

为你熟悉的商品或服务设计若干组平面广告,要求采用直观型展现(见图2-37至图2-44)或寓意型展现(见图2-45至图2-52)这两种手法。主题和尺寸自定。

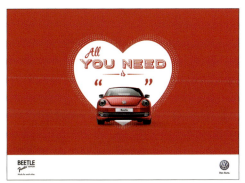
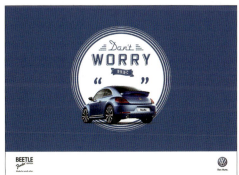
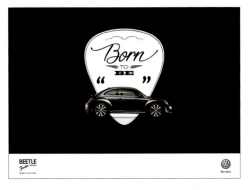

图2-37 商业广告《珠联璧合》

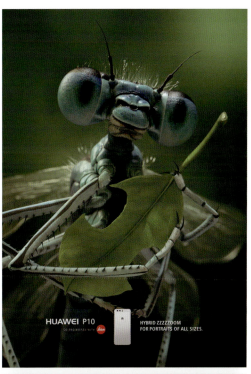
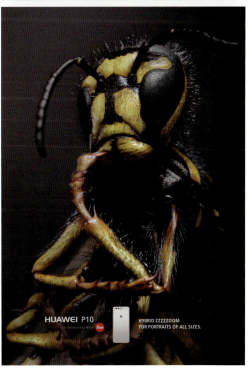

图2-38 商业广告《臻显》

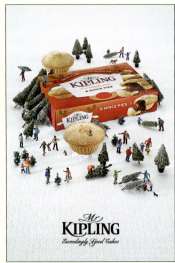
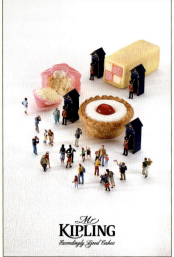
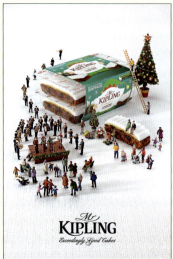
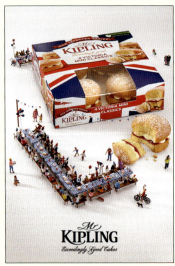

图 2-39　商业广告《圣诞季》

案例赏析：如图 2-37 所示，在这组大众新甲壳虫汽车与 Fender 音响系统合作项目的商业广告中，汽车的具象图形与几何抽象图形的搭配，寓意两大品牌的合作。明快醒目的背景色使画面充满青春、动感、时尚的气息。

案例赏析：如图 2-38 所示，这组华为 P10 手机的商业广告，将螳螂等昆虫的放大影像呈现于受众眼前。这样来展现高清摄影与高倍放大的功能，比用文字罗列一系列术语要更打动人心。

案例赏析：如图 2-39 所示，这组 Kipling 糕点的商业广告，将蛋挞、小蛋糕等商品直观地展现于受众眼前，这是商业广告展现商品时最常采用的表现手法。搭配与圣诞节相关的装饰摆件，画面瞬间充满欢乐感与妙趣感。

案例赏析：如图 2-40 所示，在这组 Hobbs 女装的商业广告中，人物所穿的服装都融入了恬静淡雅的背景色中。设计师通过画面的色彩与氛围，引发受众对服装面料那种舒适、柔软、轻薄之感的联想，更将受众的思绪带到更多美好的幻想中：明净的蓝天、淡淡的白云、徐徐的海风、柔润的玫瑰花瓣、被阳光晒得温热的沙滩……

案例赏析：我们通常所见的面粉广告是什么样的呢？堆起或撒开一些面粉，同时搭配精美的面食，受众的注意力一般会集中于面食上，而图 2-41 所示的这组 Molino Rossetto 面粉的商业广告打破了俗套。它将面粉摆成派、面包、比萨饼的形状，既将受众的注意力集中于面粉上，又令受众在脑海中对自己制作的面食展开丰富的联想，由此完美契合了广告语："有好的面粉打底，其他的都是锦上添花！"

案例赏析：如图 2-42 所示，在这组三星数码相机的商业广告中，真实人物扮演名画中的人物，玩起了自拍，巧妙地展现了"3 英寸自拍显示屏"的卖点。人物背对受众，自拍显示屏显示人物的面部，这种展示手法使画面的视角和层次变得更为丰富，拓展了视觉空间。

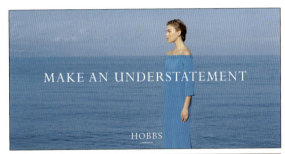
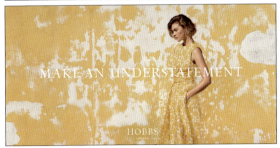
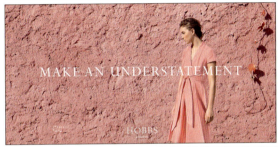
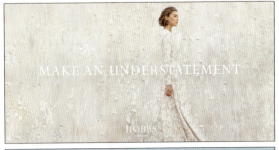
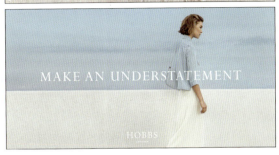

图 2-40　商业广告《云淡风轻》

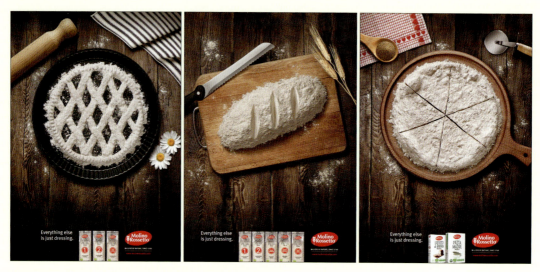

图 2-41　商业广告《其余的都是锦上添花》

案例赏析： 眼下，很多美女好像流水线上加工出来的娃娃，基本没什么辨识度，看多了自然会产生审美疲劳。如图 2-43 所示，这组 Binouze 啤酒馆的商业广告中的女装大佬，可谓美女堆中的"清流"。幽默的表现手法，令该啤酒馆显得与众不同，受众对其印象更加深刻。

案例赏析： 如图 2-44 所示，在这组 Lemonade 电影制作公司的商业广告中，演员不仅要承担表演的任务，还要负责场记、道具、灯光等工作，夸张地切中"伟大的电影，微薄的预算"的主题，令人不禁感叹："为了省钱，太拼了！"

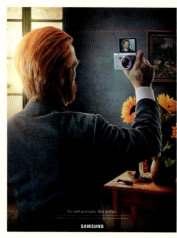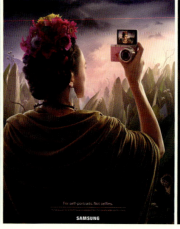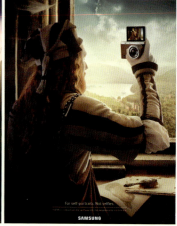

图 2-42　商业广告《自拍》

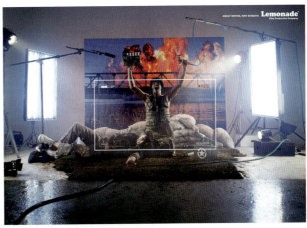

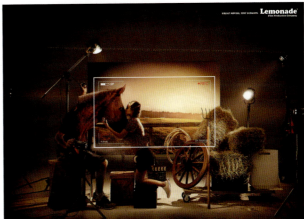

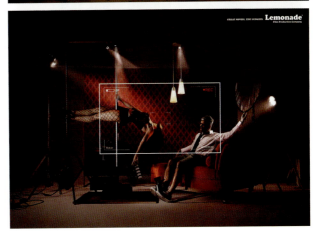

图 2-44 商业广告《伟大的电影，微薄的预算》

图 2-43 商业广告《邂逅别样美女》

图 2-45 商业广告《污渍创造童话》

案例赏析：如图 2-45 所示，这组奥妙洗衣液的商业广告，对《青蛙王子》《爱丽丝梦游仙境》《亨舍尔和格莱特》等童话故事进行了再创作。视觉效果华美梦幻，对家庭主妇和儿童具有吸引力。

案例赏析：如图 2-46 所示，在这组 GNC 辅酶 Q10 软胶囊的商业广告中，鼓出来的啤酒肚暴露了你的藏身之处，被要剥你头皮的印第安人、要用枪干掉你的黑手党大佬、要吃掉你的鳄鱼发现，你的结局会是怎样的呢？"减肥，关键时刻可以救命"的广告语被幽默地诠释出来，减肥对健康的重要性被解读出来。

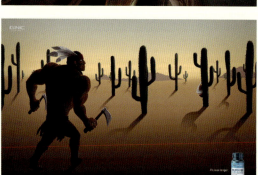

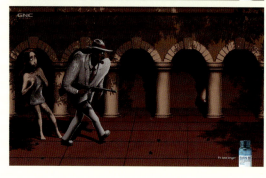
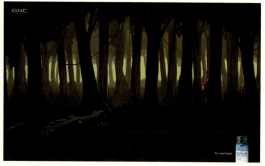

图 2-46 商业广告《减肥，关键时刻可以救命》

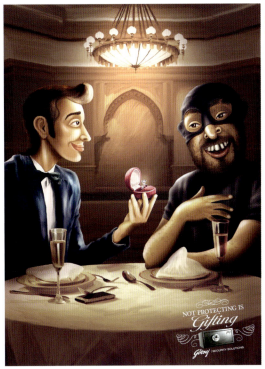 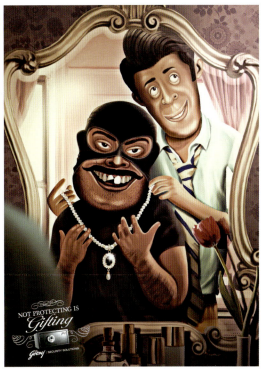

图 2-47　商业广告《选对保障》

案例赏析：如图 2-47 所示，在这组 Godrej 保险箱的商业广告中，男士将钻石戒指和钻石项链送给了盗贼，寓意贵重物品被盗，由此幽默地诠释了"选对保障"的主题，产品卖点得以最终被解读出来。

案例赏析：如图 2-48 所示，这组 Rubbermaid 保鲜盒的商业广告，采用拟人化的表现手法，寓意不同食物之间的串味问题。

图 2-48　商业广告《放弃吧，它们永远无法在一起》

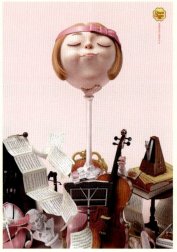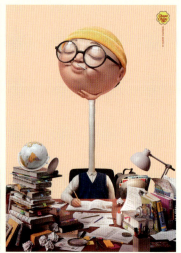

图 2-49　商业广告《甜蜜小憩》

案例赏析：如图 2-49 所示，这组 Chupa Chups 棒棒糖的商业广告，将棒棒糖与儿童同构，表现了在整理房间、练琴、学习过程中的小憩时光。画面色彩清新明快，选取场景贴近孩子们的生活，能瞬间俘获儿童这一目标受众的心。

案例赏析：如图 2-50 所示，这组加州科学馆的商业广告，采用中分式构图，将动物的骨骼化石与故事文字做了对比与融合。

案例赏析：如图 2-51 所示，这组 Kanukte 花店的商业广告，用花茎构成了文字，切中"花语"的主题，画面清新明净。

图 2-50　商业广告《每一块化石，都有一个故事》

图 2-52 商业广告《闻闻这个世界》

图 2-51 商业广告《花语》

案例赏析：如图 2-52 所示，这组 Nazol 鼻舒通的商业广告，广告语是："唤醒你的鼻子，闻闻这个世界。"众多意象图形聚集在一起，加以艺术化处理，视觉效果丰富、绚烂而不杂乱，画面充满了清新、舒畅、明快的感觉。

扫码获取本章课件

CHAPTER 3

第三章
平面广告的
设计思维

THE DESIGN THINKING OF
PRINT ADVERTISING

 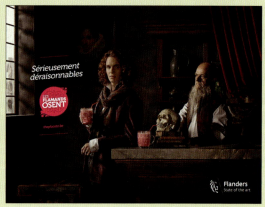

科学家不创造任何东西,而是揭示自然界中现成的、隐藏着的真实,艺术家创造真实的类似物。

——冈察洛夫

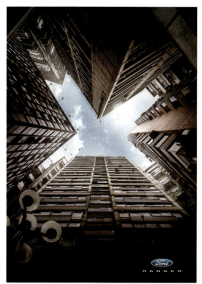

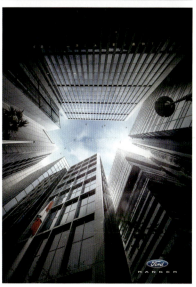

图 3-1　商业广告《逃离钢筋水泥丛林》

平面广告的设计思维主要分为三种，即水平思维、垂直思维和发散思维。在进行设计实践时，我们可以尝试运用多种设计思维，从而得到最优的设计方案。

第一节　水平思维

水平思维在《牛津英文大辞典》中的解释是："以非正统的方式或非逻辑性的方式来寻求解决问题的办法。"简单来说就是"寻求看待事物的不同方法和路径"。放到平面广告的设计实践上，我们可以理解为转换视角、对立转换、打破常规、另辟蹊径等手法（见图 3-1 至图 3-15）。

我们通过一个故事来进一步解释平面广告设计中的水平思维。在一次烤全鸡的广告大赛上，眼看截止日期就要到了，参赛者们的作品几乎都已完成，作品中的烤全鸡外形也被制作得分外诱人。设计师 C 没有急于完成作品，而是进行了一番深入思考：即使他作品中的烤全鸡外形同样很完美，也无法保证在众多作品中脱颖而出；如果稍有欠缺，那就意味着淘汰。既然如此，那索性不直观展示烤全鸡的外形了，只展示空空的盘子，以及盘中光彩熠熠的油，广告语是简洁醒目的三个字——卖光了。凭借独具匠心的创意，设计师 C 一举夺冠。

这就是水平思维，它能帮助我们拆掉思维里的墙，赋予平面广告与众不同的画面表现。

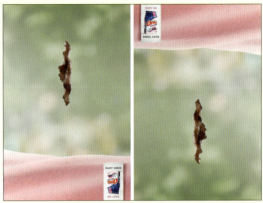

图 3-2　商业广告《沾污，去污》

案例赏析： 如图 3-1 所示，这组福特汽车的商业广告，摒弃了展现汽车豪华外观的惯常手法，而采用仰视天空的视角，展现出渴望自由的情感。饱受工作压力与生活压力之苦的受众在欣赏这组广告时，会产生强烈的情感共鸣。

案例赏析： 如图 3-2 所示，这组 Opal 洗衣液的商业广告，采用中分对比型构图，画面左右两边其实是相同的图片，但是展现角度相反，由此形成"沾到污渍，去除污渍"两个过程的妙趣画面。

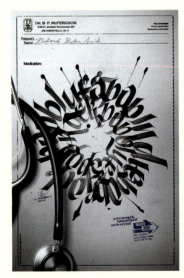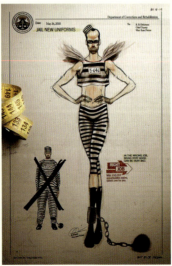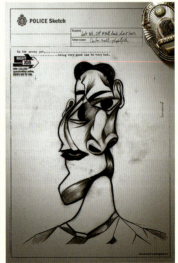

图 3-3　商业广告《找对了工作才能做对事》

案例赏析： 如图3-3所示，这组Right Job招聘网站的商业广告，用极富创意的手法诠释了"找对工作、找对位置"的重要性：让你写病理报告，你搞成了插画；让你设计囚服，你搞成了时装；让你给嫌疑人画像，你搞成了抽象派画作。无论你多么才华横溢，没找对适合的工作岗位，一切都是徒劳的，甚至是错误的。

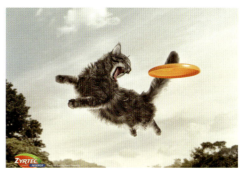

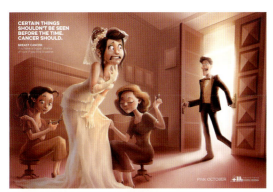

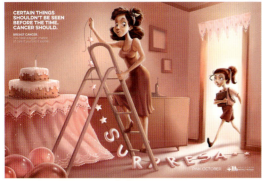

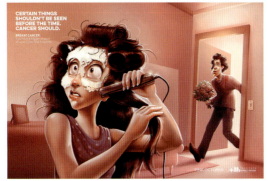

图3-4 公益广告《有些事，应该被提前发现》

图3-5 商业广告《聪明得像狗》

案例赏析： 女性平时应通过触摸等方法自行检查乳房，发现有肿块等问题，应及时就医。虽然目前没有任何方法能预防乳腺癌，但越早发现，对治疗越有利。如图3-4所示，这组Instituto Mario Penna推出的关于乳腺癌的公益广告，画面表现与广告语形成了反差效果："穿新娘服/为孩子准备生日派对/约会前的梳妆打扮，的确不该被提前发现，但是——乳腺癌正相反！"

案例赏析： 猫粮广告一般是什么样的？一只可爱的猫咪，身旁的饭盆里盛满了猫粮。如图3-5所示，这组Zyrtec猫粮的商业广告，摒弃了千人一面的表现手法，而让猫咪乖巧黏人得像狗狗一般，能接飞盘，能叼着绳子求主人带它去散步。与众不同的画面展现，强化了受众脑海中的品牌印象，帮助产品从众多竞争者中脱颖而出。

第三章 平面广告的设计思维　079

案例赏析：都说"手是女人的第二张脸"，如图 3-6 所示的这组 Dolce 牛奶护手霜的商业广告，就通过反差手法表现了这一主题：明明是青春可爱的美女，但因为手部皮肤太干燥粗糙，给人感觉像不修边幅的男人。幽默的画面展现，侧面诠释了"补水柔滑"的产品功效，比直观展现柔滑美手的惯常表现手法更能激发目标受众的购买欲。

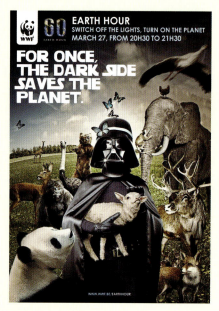

图 3-7 公益广告《第一次，黑暗拯救了地球》

图 3-6 商业广告《手是女人的第二张脸》

案例赏析：随手关灯是节约能源、降低碳排放的方法之一。多一分夜晚的黑暗，地球就多一分绿色和光明。如图 3-7 所示，在这组世界自然基金会推出的公益广告中，动物们快乐地围绕着黑暗骑士，由此切中主题"第一次，黑暗拯救了地球"。光明与黑暗不同寻常的对比，引发了受众更多的思考。

案例赏析：如图 3-8 所示，这组 Garage 男士时尚杂志的商业广告，摒弃了采用真人模特代言的惯常表现手法，而通过雌雄动物对比的画面，幽默地切中"这是我们（雄性）的天性"的主题。

案例赏析：如图 3-9 所示，这组 Actron 布洛芬胶囊的商业广告，将大脑比喻为总控制台、眼洞为屏幕，画面采用从"大脑总控制台"向外看的角度。仪器爆炸，象征身体因病痛无法工作。相对于展现人物生病时的模样的惯常表现手法，这样的展现角度和表现手法显得卓尔不群。

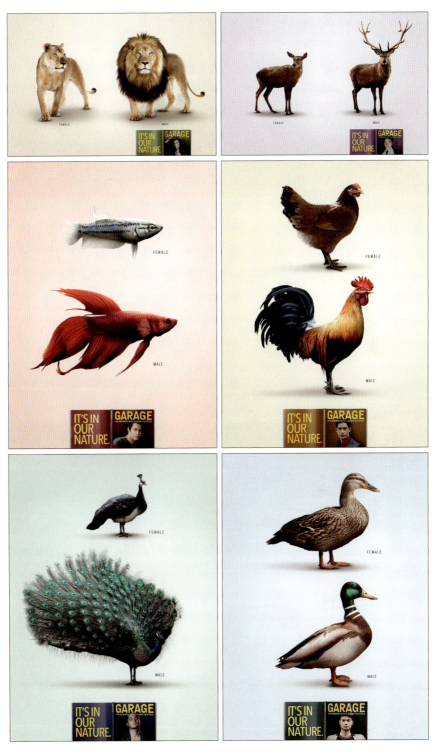

图 3-8 商业广告《这是我们的天性》

图 3-9　商业广告《爆表》

案例赏析："爸爸，人类真的是用两条腿走路吗？""妈妈，人类骑着的是什么动物？""看啊，人类又出来了！""人类看样子又活跃起来了！"

如图 3-10 所示，这组佛罗里达野生动物园的商业广告，从动物的视角去观察人类，体现了对自然与生命的尊重。这组平面广告所处的路边广告牌下方正好有树，与发布环境的巧妙结合，使作品的展现效果突破了二维的范畴。

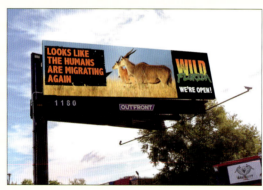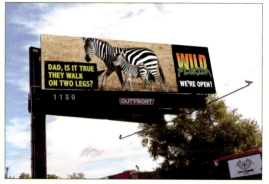
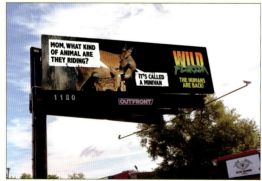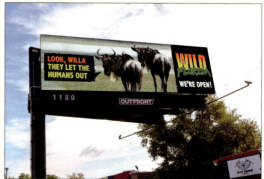

图 3-10　商业广告《人类要来啦》

图 3-11　商业广告《表情包的背后》

案例赏析：如图 3-11 所示，这组百度卫士杀毒软件的商业广告，荣获 2015 年戛纳国际创意节平面类铜奖、户外类银奖。设计师将表情包与不怀好意者的脸相叠加，通过反差手法展现了"智能识别、安全保护"的产品卖点。

案例赏析：一般培训学校的广告，都是展现教师有多么水平高，而在图 3-12 所示的这幅 BVC 培训学校的商业广告中，一个和尚给一个搏击运动员做教练，幽默地诠释了"有才华的是你，不是你的老师——激发你自身的才华"的广告语。

案例赏析：如图 3-13 所示，这幅好奇纸尿裤的商业广告，没有采用婴儿安睡的惯常表现画面，而是对玩偶做了拟人化处理，让它们疲惫困倦地坐在一起，幽默地展现了"宝宝不睡，谁也别想睡"的主题，这实在太戳中家长们的痛点了

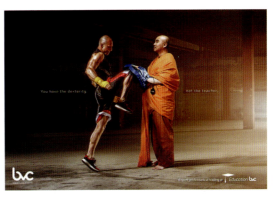

图 3-12　商业广告《有才华的是你，不是你的老师》

图 3-13　商业广告《宝宝不睡，谁也别想睡》

案例赏析：很多看似精彩的动物图片，其实是人类强行摆拍出来的。在此过程中，动物们所受的伤害超乎我们的想象。这样拍摄出的图片不仅不出于自然，而且是罪恶的、残忍的！如图 3-14 所示的这组《国家地理杂志》的商业广告，就通过动物们的"自拍"反映了这个问题，同时提出"这里有最好的动物图片"。何谓"最好的"？当然是真正出于自然的。

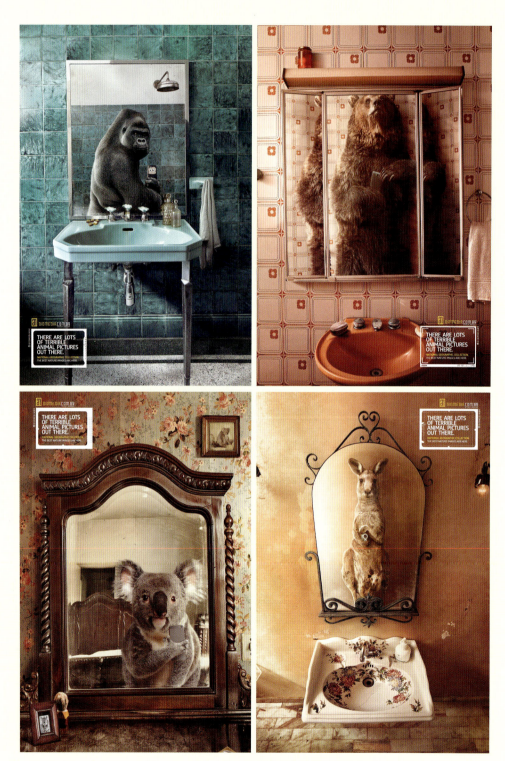

图 3-14 商业广告《这里有最好的动物图片》

图 3-15　商业广告《发现你野性的那一面》

案例赏析： 如图 3-15 所示，这组大众越野车的商业广告，没有直观展现汽车的具象图形，而是采用寓意的手法，将猫咪置于狮群中、将狗狗置于狼群中。猫狗象征日常生活中那个温和谦逊的你，狮狼象征内心中那个桀骜不驯的你。幽默而唯美的画面，妙趣地诠释了"发现你野性的那一面"的主题。

第二节　垂直思维

垂直思维，又被称为逻辑性思维或收敛性思维，它是一种用逻辑的、传统的思考方法来解决问题的思维方式，与水平思维是相对的。

垂直思维重视逻辑性与可能性，而人在面对问题时，往往会被可能性最高的解释所吸引，并沿其思路继续思考。因此，在创作实践中，我们要注意画面表现与思想内涵之间的逻辑性及内在联系，并提高作品的互动性，使蕴含于画面中的信息和情感，可以如剥洋葱般层层深入地被受众解读出来（见图3-16至图3-27）。

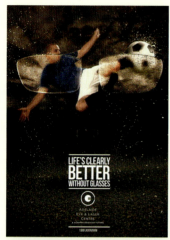
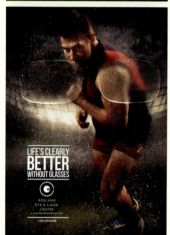
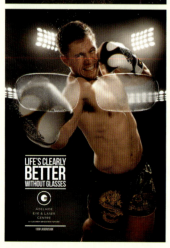

图3-16　商业广告《不戴眼镜会更清晰》

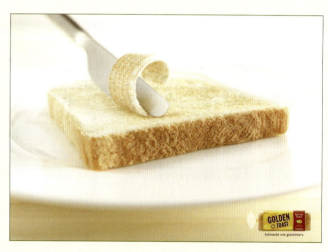

图3-17　商业广告《内含丰富黄油》

案例赏析：如图3-16所示，这组Adelaide眼科激光中心的商业广告，将眼镜因为热气、雨水等原因造成的模糊视觉与不戴眼镜的清晰视觉进行了直观对比，戴眼镜的不便之处被凸显出来。设计师通过对比进行引导，促使目标受众产生"还是给眼睛做个激光矫正手术比较好"的想法。

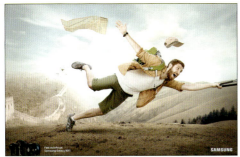

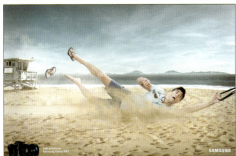

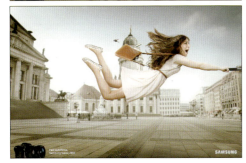

图 3-18　商业广告《超强抓拍》

案例赏析：如图 3-20 所示，在这组 Exito 推出的公益广告中，猩猩、豹子、熊的头被套在塑料袋中，即将窒息而亡。想想看，小小的塑料袋，在我们的生活中是多么微不足道，但它给野生动物们带来了多么深重的灾难！

案例赏析：Weltenburger Kloster 啤酒诞生于公元 1050 年，"历史悠久"是该品牌最为重视的营销点。如图 3-21 所示，在这组该品牌啤酒的商业广告中，贝多芬、哥伦布、哥白尼的嘴唇上方都挂着一抹胡子一般的啤酒花。对历史名人肖像画进行再创作的表现手法，幽默地反映了"很多名人都喝过"的产品卖点。

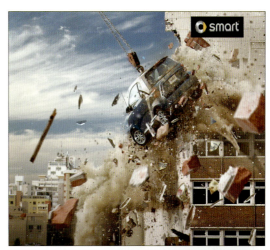

图 3-19　商业广告《真皮实》

案例赏析：如图 3-17 所示，在这幅 Golden 吐司片的商业广告中，吐司片居然像黄油一般，可以被刀刮起来，受众自然会解读出"内含丰富黄油"的卖点信息。

案例赏析：如图 3-18 所示，这组三星相机的商业广告，所展现的抓拍画面，效果犹如静止拍摄一般，受众由此解读出"超强抓拍"的卖点。

案例赏析：如图 3-19 所示，在这组斯玛特汽车的商业广告中，汽车被当吊锤使用；不管大象等动物如何蹂躏，汽车始终保持崭新状态。超现实的画面，强烈地传达了"坚实耐用"的产品卖点。

图 3-20　公益广告《让它们呼吸》

案例赏析：音效给力的话，快乐会翻倍——这是游戏迷们的共识。如图 3-22 所示，这组 LG 音箱的商业广告，采用了当年最热门的游戏之一《植物大战僵尸》的画面表现。劲爆的视觉感受，令游戏迷们自然联想到那种过瘾的音效。

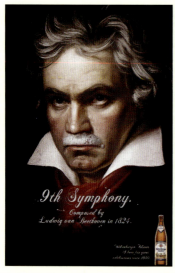 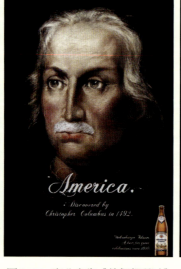 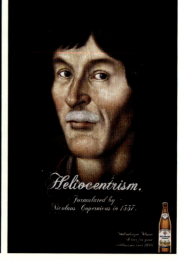

图 3-21　商业广告《他们都喝过》

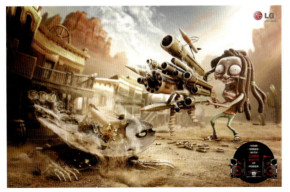

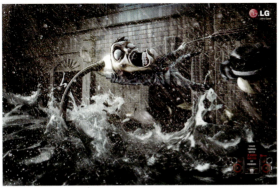

图3-22 商业广告《有音效，才够爽》

案例赏析：如图3-23所示，在这组Genius Matress床垫的商业广告中，橄榄球比赛和狂欢聚会的图形被设计为"繁复而阴暗"的部分，主人公安睡的图形被设计为"简洁而明朗"的部分。二者形成的对比，展现了"独立弹簧，最大限度减少震感传输"的产品卖点。

案例赏析："让我们尝试日式吃法！""让我们尝试钓美男！""让我们尝试烤美男！""让我们尝试爱！"如图3-24所示，这组LTB Jeans牛仔装的商业广告，画面充满了青春、欢乐、动感、时尚的气息，彰显了"让你极具异性缘"的宣传卖点。

案例赏析：如图3-25所示，在这组Balao Magico玩具的商业广告中，玩偶被打扮成圣母、神话中的英雄的模样，配合"玩具给孩子，清静给你"的广告语，绝对会令一众渴望些许清静的家长们产生"这个品牌的玩具真是救世主"的想法。

图3-23 商业广告《安然酣睡》

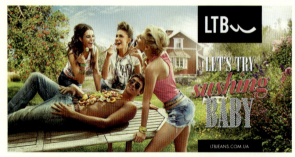
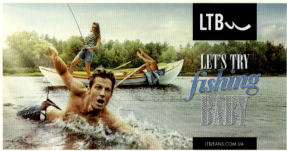
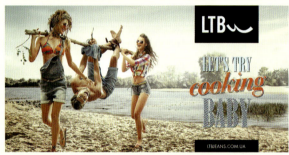
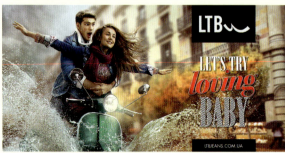

图 3-24 商业广告《无限尝试》

图 3-25 商业广告《救世主》

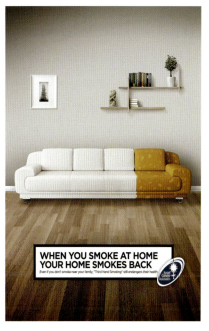

图 3-27 公益广告《三手烟》

案例赏析： 如图 3-26 所示，在这组 Lovers Plus 安全套的商业广告中，宝宝们化身为哥斯拉、小恶魔。看到他们是如何毁了你的工作计划、出游计划，见证了他们的破坏力后，你还敢不做好安全措施吗？

案例赏析： 大家对"二手烟"的说法很熟悉，那么何谓"三手烟"呢？三手烟是指烟民喷烟吐雾后吸附在衣服、墙壁、家具等物体，以及头发、皮肤上的烟草烟残留物。如图 3-27 所示，这幅 Israel Cancer Association 推出的公益广告，就通过香烟与沙发的同构，提醒受众防范三手烟带来的危害。

图 3-26 商业广告《小恶魔》

第三节　发散思维

发散思维又被称为辐射思维、放射思维、扩散思维，它是大脑在思考时，思维呈现的一种扩散状态，其主要功能是为随后的收敛思维（也就是垂直思维）提供尽可能多的解题方案。

发散思维可以表现为"一题多解""一事多写""一物多用"等方式。很多心理学家认为，它是创造性思维的最主要特点，是测定创造力的重要标准之一。

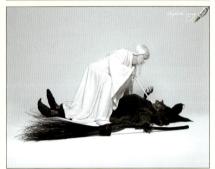

图 3-29　商业广告《修改错误》

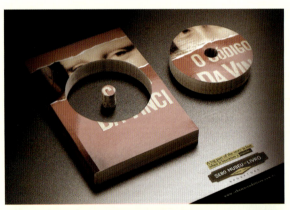

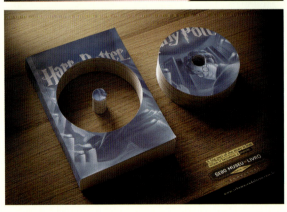

图 3-28　商业广告《改编造成的缺失》

发散思维为创意提供了无限驱动力。在平面广告设计实践中，原本无直接联系的事物，可在巧妙的组合中形成新的意义与情感（见图 3-28 至图 3-38）。

设计时，思维不设限！

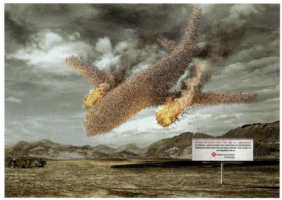

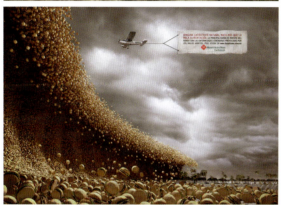

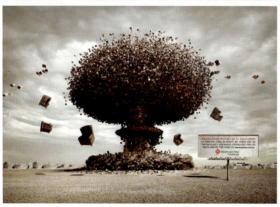

图 3-30　公益广告《更大的灾难源于你》

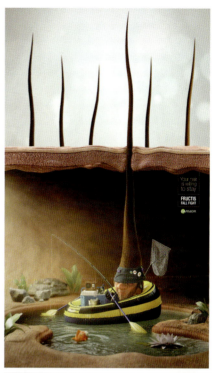

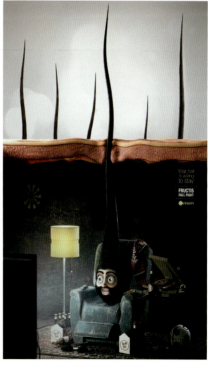

图 3-31　商业广告《头发不想走了》

案例赏析：如图 3-28 所示，在这组 Sebo 购书网站的商业广告中，《达芬奇密码》《哈利波特》的纸质书与电影光盘同构。被制成光盘后缺失的部分，寓意电影对原著的改编造成的内容缺失，由此将受众的思绪引到"阅读原著"上来，网上购书的服务卖点最终被引导出来。

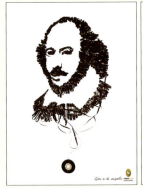

图 3-32　商业广告《聆听经典》

案例赏析： 如图 3-29 所示，在这组 Papermate 涂改液的商业广告中，恶魔、美杜莎（希腊神话中的蛇发女妖）象征写错的内容，神、天使、珀耳修斯（希腊神话中的英雄）象征涂改液。人物造型的原有色彩被抽离，代之以黑白二色，创造了对比鲜明的画面。

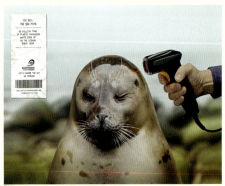

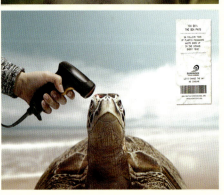

图 3-33　公益广告《你购物，自然埋单》

案例赏析： 如图 3-30 所示，在这组 Sebo Museu Do Livro 推出的公益广告中，香烟与失事飞机同构，汉堡包与海啸同构，核爆炸与沙发同构，广告语对上述创意图形做了诠释："不良生活习惯造成的死亡，远比这些灾难造成的死亡要多。"

案例赏析： 如图 3-31 所示，这组卡尼尔防脱洗发水的商业广告，采用了拟人的表现手法，头皮与舒适的家居环境或度假环境同构，寓意洗发水对头皮的深层滋养。如果让你每天边吃美食边看电视，或是悠闲地钓鱼游玩，你还想离开吗？

案例赏析： 如图 3-32 所示，这组 Fingerprint 听书网的商业广告，用磁带构成了莎士比亚、司汤达、莫泊桑、狄更斯等文学巨匠的头像，展现了"聆听经典"的主题。

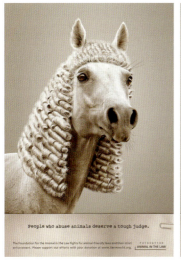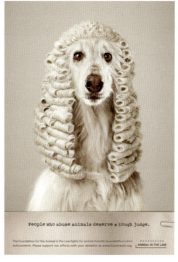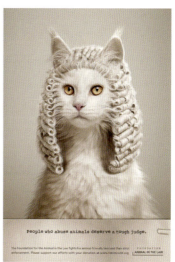

图 3-34 公益广告《动物法官》

案例赏析：如图 3-33 所示，在这组 Surfrider Foundation 推出的公益广告中，结账时使用的扫码枪对准了动物的头，以此反映"你购物，自然埋单"的主题。我们反省一下自己：每次购物，我们要消耗掉多少个塑料袋，增加多少碳排放？而这些又会对野生动物造成什么样的伤害？

案例赏析：如图 3-34 所示，在这组 Foundation Animal in the Law 推出的公益广告中，马、狗狗、猫咪与法官的形象同构，由此切中主题："虐待动物的人，应该由一名严厉的法官审判。"

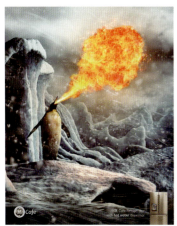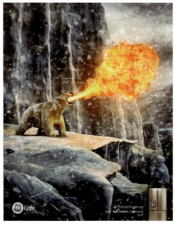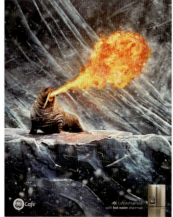

图 3-35 商业广告《冰与火》

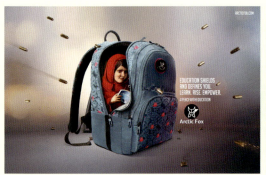
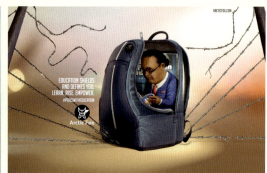

图 3-36　商业广告《学习改变命运》

案例赏析： 通用公司推出了世界上首款兼具烧水功能的电冰箱，上开门处配备了一台热饮水机。如图 3-35 所示，在这组该款电冰箱的商业广告中，企鹅、北极熊、海象等寒带动物象征冰箱，喷火象征热饮水机。

案例赏析： 如图 3-36 所示，在这组 Arctic Fox 书包的商业广告中，书包幻化成避难所，保护在其中学习的人。面对困难——无论是饱受战争、贫困之苦，还是因腐朽传统而不被允许接受教育——总有人咬紧牙关、心怀希望，通过学习来提升自我，改变命运。

案例赏析： 你是职场中不可替代的"超级个体"呢，还是随时会被取代的"工具人"呢？如果你是后者，你是甘愿一辈子这样，还是选择终身学习，不断提高自身竞争力呢？如图 3-37 所示，这组南克鲁塞罗大学的宣传广告，将人物与工具同构，由此将受众的思绪引导到该校提供的课程上。

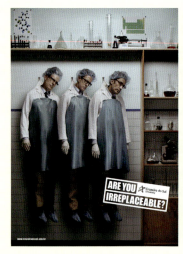
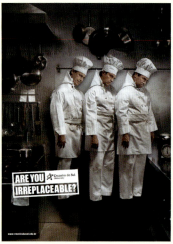
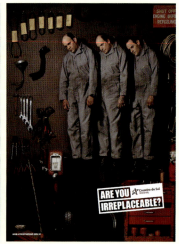

图 3-37　商业广告《你是不可替代的吗》

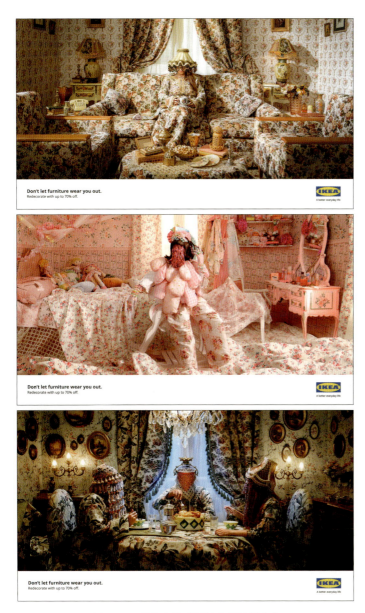

图 3-38　商业广告《别让布艺淹没你》

案例赏析：众所周知，宜家家居推崇的是简洁的北欧风。如图 3-38 所示，这组宜家家居的商业广告，既没有直观展现北欧风家居的画面，也没有展现简洁风格与其他风格家居的对比图，而是令田园风的家居布艺包裹住人物，以超现实的手法诠释了"别让布艺淹没你"的主题。受众读图后会做进一步思考：是啊，我才是生活的主角，物品是要为我服务的，而不应让我耗费大量的时间和精力去打理它们，那样我岂不是成了物品的奴隶？我现在很想尝试简洁的家居风格……

◆ 实践训练

1. 为自己熟悉的品牌或产品（如汽车、食品等）设计若干组商业广告，要求采用水平思维、垂直思维、发散思维中的一种（见图3-39至图3-44）。主题自拟，尺寸自定。

2. 分别采用水平思维和垂直思维，各设计一组公益广告（见图3-45至图3-47），主题自拟（如未成年人保护、关爱老年人等），尺寸自定。

3. 为某一样事物或概念设计若干组平面广告（如定位标志、进化等），要求采用发散思维（见图3-48至图3-55）。主题自拟，尺寸自定。

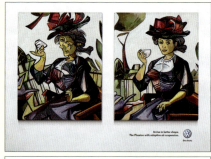

图3-40 商业广告《改变的，不仅是风格》

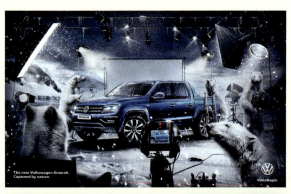

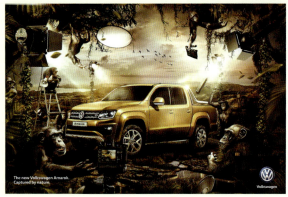

图3-39 商业广告《拍摄现场》

案例赏析： 如图3-39所示，这组大众汽车的商业广告，采用垂直思维，画面的重点放在汽车的具象图形上，而创意的最终形成则源于画面四周的元素——原来这是一个拍摄现场，冰原与雨林暗喻了汽车的超强稳定性与适应性。

案例赏析： 如图3-40所示，这组大众汽车的商业广告，营销卖点是"自适应空气悬架"技术。设计师采用发散思维和中分对比型构图，展现了该技术带来的超强安全性：左边的抽象画象征车祸的惨烈，右边的具象画象征意外发生后的平安无事。

图 3-41 商业广告《哪里有冒险，哪里就有它》

案例赏析：如图 3-41 所示，这组吉普越野车的商业广告，采用水平思维，没有展现车在雪原、沙漠、山岭间奔驰的具象图形，而代之以"Jeep"的标志。这样做，既给受众留下了丰富的想象空间，又强化了品牌印象。

案例赏析：如图 3-42 所示，这组 Arctic Gardens 半成品菜的商业广告，采用发散思维。设计师将孩子以往的"愁眉苦脸"幻化为面具，与现在的"垂涎三尺"形成鲜明对比。孩子为何会爱上吃饭呢？当然是因为饭菜好吃了！

图 3-42 商业广告《摘掉"鬼脸面具"》

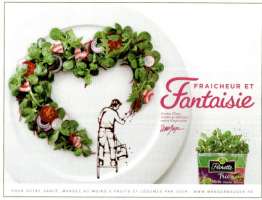
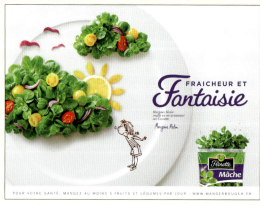
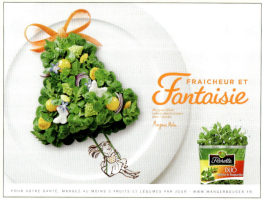

图 3-43 商业广告《阳光与欢乐》

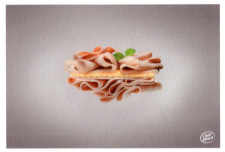

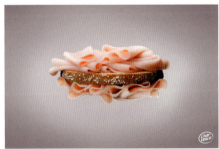

图 3-44　商业广告《瞧瞧培根的分量》

案例赏析：长期遭受原生家庭的漠视，容易使孩子在后续的人生中走上赌博、酗酒、暴力犯罪的不归路。如图 3-45 所示，这组 Forum Catarinense 推出的公益广告，采用垂直思维，将上述问题直观地摆在受众眼前，引发受众的思考与反省。

案例赏析：阿尔兹海默症会使患者的记忆逐渐丧失，并伴有认知与执行功能障碍等症状。如图 3-46 所示，这组 Pfizer 推出的公益广告，采用发散思维，将患有阿尔兹海默症的老人比喻成无法适应社会生活的幼儿，设计师希望以此方式唤起人们对阿尔兹海默症患者的关注。

案例赏析：在儿童性侵案中，大多数作案者是受害者及其家人信任的熟人。如图 3-47 所示，这组 Innocence In Danger 推出的公益广告，采用水平思维，将这些"熟人"幻化为儿童怀抱着的玩偶，由此警示受众。

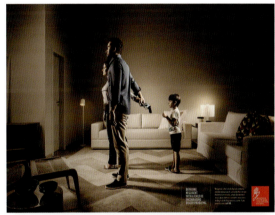

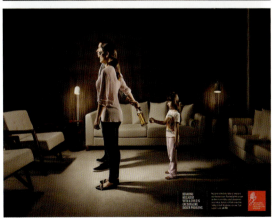

图 3-45　公益广告《原生家庭的漠视》

案例赏析：如图 3-43 所示，这组 Florette 成品沙拉的商业广告，采用垂直思维。设计师通过沙拉与沙拉酱所绘的图画，组成了虚实结合、妙趣横生的画面，简单、快乐、阳光、健康的氛围溢满了屏幕。

案例赏析：如图 3-44 所示，这组 Charvenca 快餐的商业广告，采用水平思维。设计师将本该夹在面包内侧的培根放在了面包外侧，面包和培根的分量来了个对换。夸张的手法，凸显了其快餐食品"品质好、分量足"的卖点。

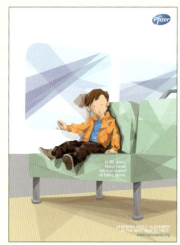

图 3-46 公益广告《最好的帮助是了解》

案例赏析： 如图 3-48 所示，这组 Capacitate Ecuador 创业营销课程的商业广告，选取了"地图营销推广"这一节课程进行展现，主要内容是"如何使用户在网络地图上输入诸如'游泳馆''咖啡馆''花店'等关键词进行搜索时找到你的店"。设计师将上述店面与定位标志图形同构，巧妙展现了主题。

案例赏析： 所有 Followfish 比萨饼的包装上都有一个独特的跟踪代码，可追溯每一种食材的来源。完全透明的食材信息，让消费者购买起来更放心。如图 3-49 所示，这组该品牌比萨饼的商业广告，通过食材与定位标志图形的同构，诠释了"食材可溯源"这一卖点。

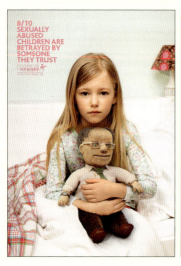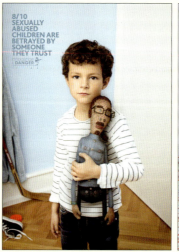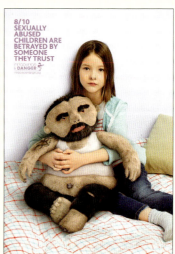

图 3-47 公益广告《那些伤害孩子的，大多是受信任的熟人》

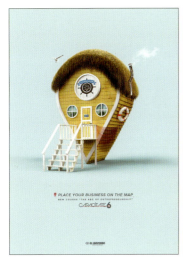 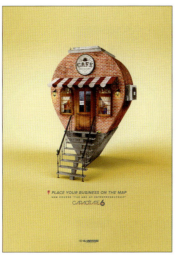

图 3-48 商业广告《让大家在地图上找到你》

案例赏析： 如图 3-50 所示，这组 Viajes 旅行社的商业广告，采用明信片的表现形式，将定位标志图形置于其中，巧妙地展现了"可惜你不在这里"的主题，由此激发受众购买旅行服务的欲望。

案例赏析： 如图 3-51 所示，这幅 Sport Life 健身俱乐部的商业广告，以定位标志图形来象征人：你是愿意窝在沙发里吃零食、刷手机，把自己搞得越来越油腻呢，还是愿意来健身俱乐部打卡，坚持运动呢？

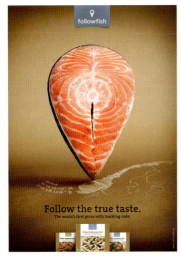 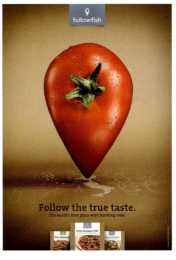 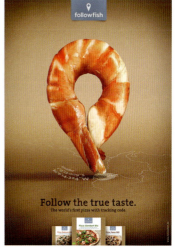

图 3-49 商业广告《食材可溯源》

第三章 平面广告的设计思维　103

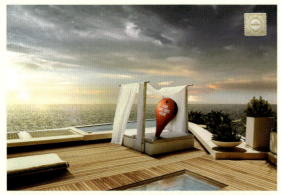

图3-51 商业广告《要躺平，还是要自律》

案例赏析：如图3-54所示，这组世界自然基金会推出的公益广告，展现了龟、象、虎的进化过程。数百万年的进化，最终结果竟是用来满足人类私欲的龟汤、象牙装饰和皮草服饰，让人产生无限悲凉之感，设计师希望由此激发受众的进一步解读与思考："不要消费野生动物制品！没有买卖，就没有杀戮！"

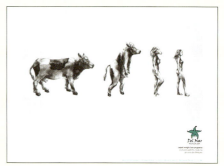

图3-50 商业广告《可惜你不在这里》

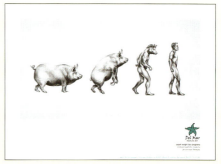

案例赏析：如图3-52所示，这组Del Mar理疗中心的商业广告，以幽默的手法，展现了SPA带来的惊人改变。

案例赏析：如图3-53所示，在这幅The Art of Shaving剃须套装的商业广告中，从猿猴到绅士的进化，就是这么简单——把自己的胡须打理好！

图3-52 商业广告《进化：蜕变》

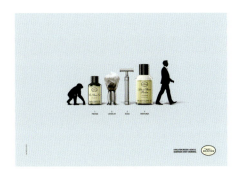

图 3-53 商业广告《进化：从原始到文明》

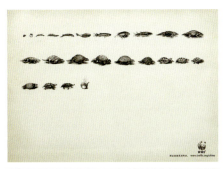

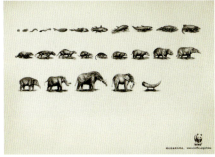

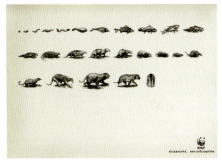

图 3-54 公益广告《进化：最终结果》

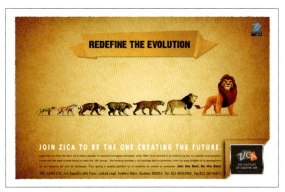

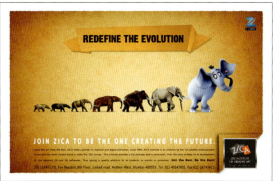

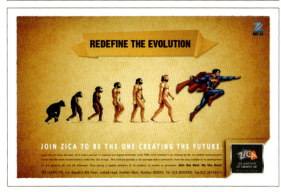

图 3-55 商业广告《进化：未来，由你决定》

案例赏析： 如图 3-55 所示，在这组 ZICA 动漫工作室的商业广告中，狮子最终进化为动漫中的狮子王，象最终进化为动漫中的小飞象，人最终进化为动漫中的超人。萌萌的、妙趣的画面，完美配合了广告语："加入 ZICA，做自己的造物主，未来由你决定！"

第三章 平面广告的设计思维 105

扫码获取本章课件

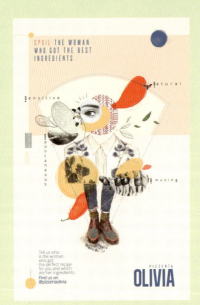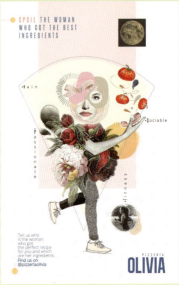

在艺术作品中,最富有意义的部分是技巧以外的个性。

——林语堂

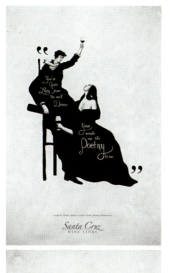

平面广告的表现形式多种多样，我们可以简单归纳为风格化、过程化、即时化与延迟化、夸张化、拟人化、象征化、浓缩化、故事化等。在设计实践中，要根据希望传达的内容与情感，选择适合的表现形式。

一、风格化

在平面广告设计中，对某种艺术造型风格进行模仿和再创作，可以起到强化主题、彰显个性、增强对目标受众的吸引力等作用（见图4-1至图4-5）。

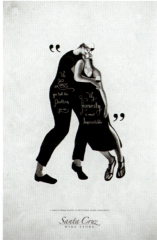

此外，平面广告还可因表现工具（如铅笔、水彩笔、油画笔、蜡笔、毛笔等）的不同而呈现出不同的形式美感（见图4-6至图4-10）。即使使用相同的表现工具，画面也会因不同的图形而在风格与内涵上呈现极大的差异。因此，在设计实践中，要综合考虑表现形式、表现工具等多方面因素，以达到内容与形式的高度统一。

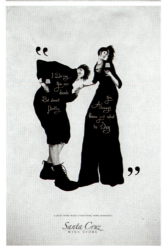
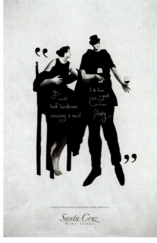
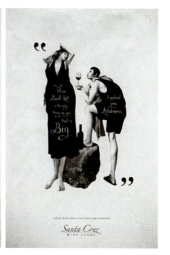

图4-1 商业广告《给生活来点浪漫》

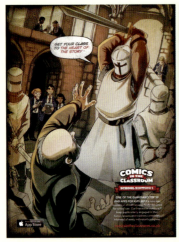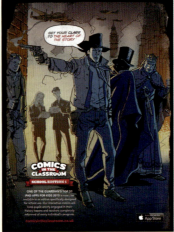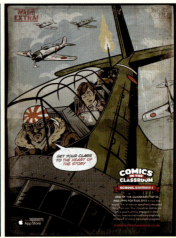

图4-2 商业广告《课堂中的小剧场》

案例赏析：如图4-1所示，在这组Santa Cruz葡萄酒的商业广告中，设计师拉长了人物身形，强化了艺术美感。人物的对白都是夫妻或情侣之间的拌嘴之言，但喝过葡萄酒后的微醺之态，又让他们看似处于热恋中。这样矛盾而幽默的组合，极富创意地诠释了主题："有了葡萄酒，'一地鸡毛'都成了'浪漫满屋'。"

案例赏析：Comics in the Classroom是一款教学App，可将课本中的课文片段以动画剧场的形式呈现于学生眼前。如图4-2所示，这组该App的商业广告，采用漫威漫画的风格，提升了对目标受众的视觉亲和力；设计师将学生的卡通形象置于其中，增强了目标受众的身临其境感。

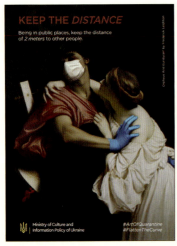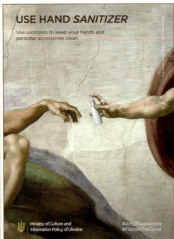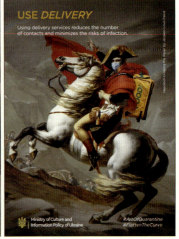

图4-3 公益广告《疫情期间的小贴士》

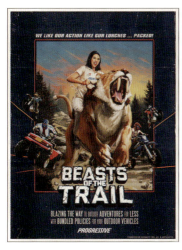
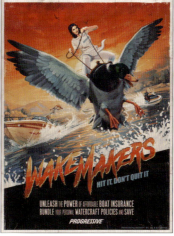
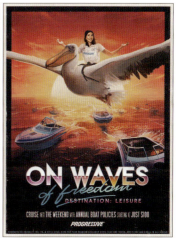

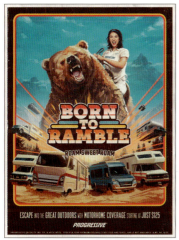

案例赏析： 对名画的再创作，是平面广告设计中的常用手法。如图4-3所示，这组Ministry of Culture and Information Policy of Ukraine在新冠肺炎疫情期间推出的公益广告，就通过对名画的改编，对"保持距离""随身携带消毒液""佩戴口罩和手套""不聚餐"等安全小贴士进行了趣味化的展现。

案例赏析： 如图4-4所示，这组Progressive保险公司的商业广告，采用老电影海报的表现形式，诠释了"你负责冒险，我们负责保险"的主题。

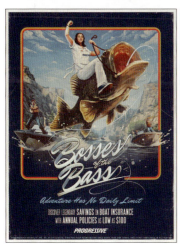

图4-4 商业广告《你负责冒险，我们负责保险》

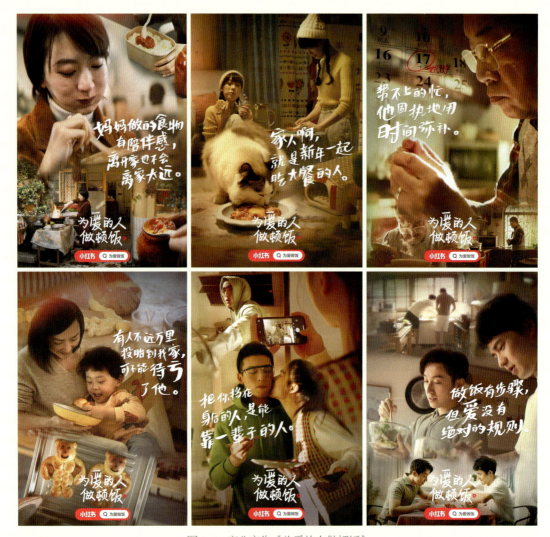

图4-5 商业广告《为爱的人做顿饭》

案例赏析： 如图4-5所示，这组小红书"为爱的人做顿饭"活动的商业广告，无论是在外求学的游子，还是在异乡漂泊的打工人，抑或是辛苦带娃的全职妈妈，相信很多人看后，都能产生强烈的情感共鸣。

案例赏析： 如图4-6所示，这组Condor儿童炫彩牙刷的商业广告，以油画棒为表现工具，创造了萌萌的、五彩斑斓的画面效果，贴近儿童的生活，满足了孩子们的审美需求。

案例赏析： 如图4-7所示，在这组La Curacao榨汁机的商业广告中，不同色彩代表不同的食材，食材被旋转混合的意象与油画描摹的旋涡同构，混合果汁与油画颜料在质感上的同构，可谓浑然天成。

扫码观看图4-5短视频

图 4-6　商业广告《彩色的牙刷，白白的牙》

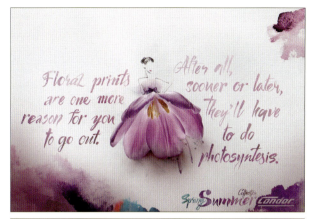

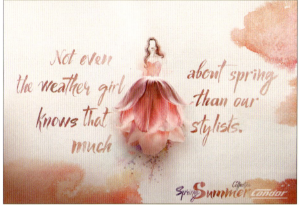

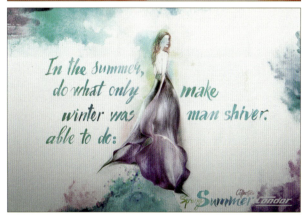

图 4-8　商业广告《春夏季里的女孩》

案例赏析： 如图 4-8 所示，这组 Condor Super Center 形象设计中心的商业广告，以水粉为表现工具，营造出轻盈、梦幻、唯美的画面效果。

图 4-7　商业广告《融合是一种艺术》

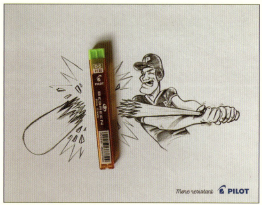
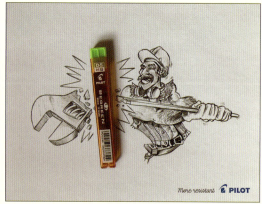

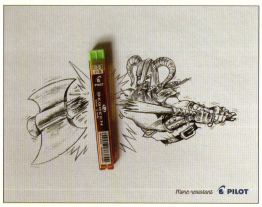

案例赏析：如图 4-9 所示，这组百乐防断铅芯的商业广告，以铅笔为表现工具，采用虚实结合的手法，夸张地展现了"防断"的卖点——连棒球棍、扳手、斧头猛击它都会断。

案例赏析：不同于图 4-9 的妙趣感，图 4-10 所示的这组 United Way of Calgary and Area 推出的公益广告，通过铅笔渲染了凝重的气氛，表现了贫困儿童没有机会接受教育、忍受饥饿、遭受家庭暴力等问题，画面感染力极强。

图 4-9　商业广告《太硬了》

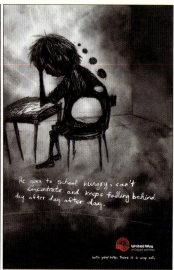

图 4-10　公益广告《有了你的帮助，他们可能会有不同的人生》

二、过程化

平面广告的表现形式中的过程化,一般是将人物或事物的发展变化过程通过艺术化的视觉效果表现出来。这种表现形式富有动感、韵律感和渐进感,但要协调好变化与统一,不然画面容易显得杂乱(见图4-11至图4-16)。

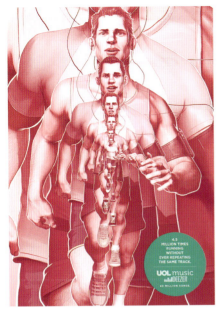

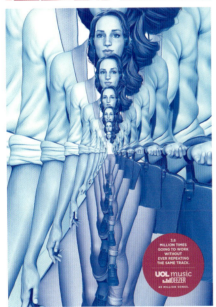

图4-11 商业广告《每一步,都有音乐陪伴》

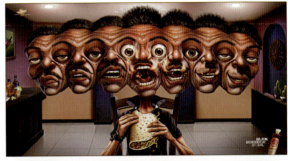

图4-12 商业广告《沮丧—辣味—沉迷》

案例赏析： 跑步时、通勤路上，你常会戴着耳机听音乐吧？如图 4-11 所示，这组 UOL 音乐网的商业广告，选取受众生活中常见的场景，呈现了人物由远及近的动态画面，形成别具一格的视幻图形，完美展现了"每一步，都有音乐陪伴"的主题。

案例赏析： 如果你喜欢吃辣，那么辣味美食带来的刺激与享受，你一定深有体会吧？如图 4-12 所示，这组 De Cabron Chillis 辣酱的商业广告，展现了人物从"无精打采"到"受到够劲的刺激"，再到"回味无穷，沉迷其中无法自拔"的全过程，视觉张力极强，完美契合产品卖点与广告主题。

案例赏析： 如图 4-13 所示，这组 Custom 床垫的商业广告，创意真是绝了：只要美美地睡上一觉，你的老板就会从野蛮的维京海盗变回温文尔雅的商人；丈母娘就会从难缠的女教官变回为你制作甜点的慈祥老人；私人健身教练就会从冷酷无情的驯兽师变回阳光开朗的好伙伴。

案例赏析： 如图 4-14 所示，这组 Apprentis d'Auteuil 基金会推出的公益广告，采用曲线式视觉流程设计，展现了问题少年回归家庭与学校的过程，"我们帮助问题少年重新规划他们的人生轨迹"的广告语直触人心。

图 4-13 商业广告《好好睡一觉，一切都会好》

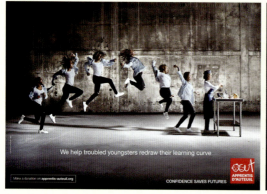
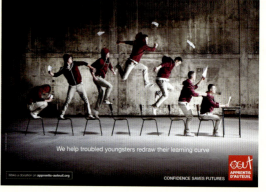

图 4-14 公益广告《回归》

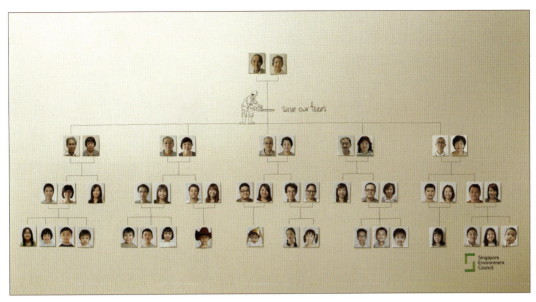

图 4-15 公益广告《留住根》

案例赏析： 如图 4-15 所示，这组 Singapore Environment Council 推出的公益广告，通过家谱的表现形式，展现了"代代相传"的血缘牵绊与家族传承，同时暗含了"不忘本""关爱老年人"等诸多深意。

案例赏析： 如图 4-16 所示，这组 Dunkin' Donuts 连锁店的商业广告，将该品牌标志性的咖啡杯与新店建设的意象同构，发布新店开业信息的同时，强化了受众脑海中的品牌印象。

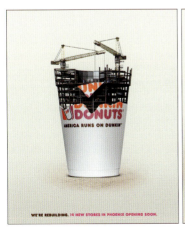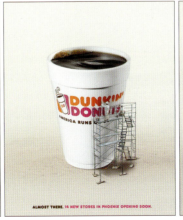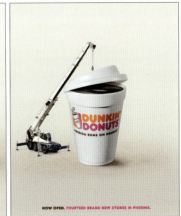

图 4-16 商业广告《即将开业》

三、即时化与延迟化

平面广告的表现形式中的即时化与延迟化，都是为了配合广告希望展现的内容而进行的艺术夸张。

即时化通常表现为时间的大幅度压缩，一般表现为瞬间就能完成某件事或瞬间就能到达某个地点（见图4-17至图4-20），抑或是跨越时空阻隔，仿佛身临其境（见图4-21至图4-22）；而延迟化则是大幅度延长完成某件事或到达某个地点所需的时间（见图4-23至图4-25）。

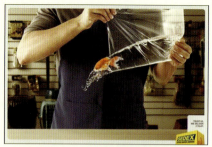
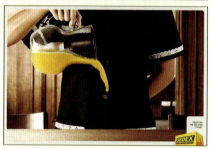
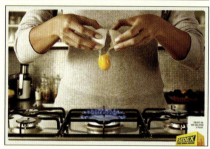

图4-18　商业广告《请相信我们的速度》

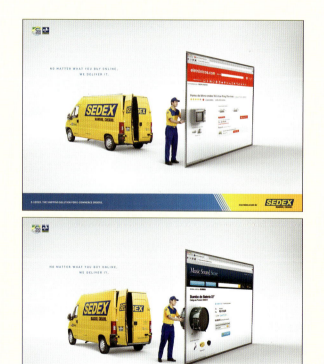

图4-17　商业广告《下单即到》

案例赏析： 如图4-17所示，在这组Sedex快递与某购物网站合作推出的商业广告中，货物通过显示器屏幕，实现瞬间送达。超现实的画面，极大地调动起用户的购买欲。

案例赏析： 如图4-18所示，这组Sedex快递的商业广告，延续了图4-17的夸张手法，留给受众极为深刻的印象。

案例赏析： 如图4-19所示，在这组大众汽车的商业广告中，两种场景的切换只需要打个滑梯就能完成：下班后，瞬间就能陪孩子踢足球；起床晚了，瞬间就能赶到考场；花很长时间梳妆打扮，瞬间就能到达约会的餐厅。

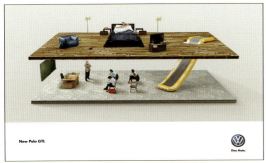

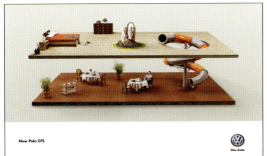

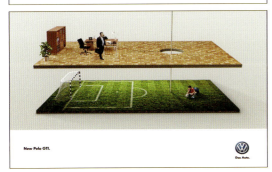

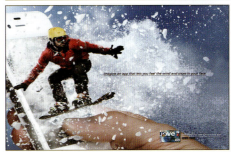

图 4-21　商业广告《原来支付也能这样爽》

图 4-19　商业广告《眨眼就到》

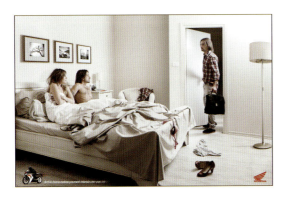

图 4-20　商业广告《身体比灵魂更快》

案例赏析：如图 4-20 所示，这幅本田摩托车的商业广告，画面表现太令人忍俊不禁了：男子的灵魂回到家里，发现自己的身体已经先一步到家和妻子亲热了。幽默的画面表现，完美展现了"身体比灵魂先一步到家"的主题。

案例赏析：如图 4-21 所示，这组 Carnet Jove 银行信用卡在线支付 App 的商业广告，广告语是"使用我们的 App 支付，感觉就像观看比赛、滑雪、赛艇一般爽"。临场感极强的画面，让受众自然联想到支付时的便捷顺畅。

第四章　平面广告的表现形式　　119

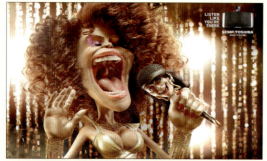

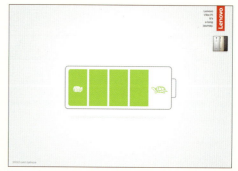

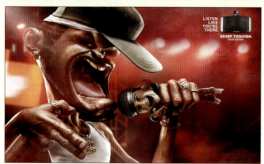

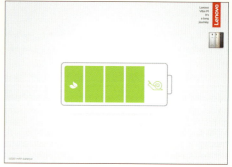

图 4-24　商业广告《耗完电？早着呢！》

图 4-22　商业广告《如临现场》

案例赏析：如图 4-22 所示，这组东芝 Semp 音箱的商业广告，将听者与歌星手中的话筒同构，通过劲爆的画面，展现了"仿佛歌星就在你身边"的高品质音效。

案例赏析：如图 4-23 所示，在这幅索尼游戏机的商业广告中，所有人都沉浸在游戏机带来的快乐中无法自拔，连睡美人都没等来王子，变成了白发苍苍的老妪。

案例赏析：如图 4-24 所示，在这组联想手机的商业广告中，手机电量消耗得慢如乌龟、蜗牛。简洁可爱的画面，凸显了手机"电池容量大、耗电量低"的卖点。

图 4-23　商业广告《睡美人被遗忘了》

案例赏析：如图 4-25 所示，在这组 Karlstads Stadsnat 电影网的商业广告中，电影里的人物都变老了，一个个发福、脱发，寓意在线看电影时遇到的"缓冲慢，常卡顿"的现象，"获得更好的在线观看体验"的卖点最终被引导出来。

图4-25　商业广告《别等他们变油腻了》

四、夸张化

平面广告中的夸张化，就是将希望传达的信息或情感，抑或是事物的某种特征，通过放大、缩小、增强、减弱等方式表现出来，以强化其在受众脑海中的印象（见图4-26至图4-31）。运用这一表现手法时，要注意以下几点。

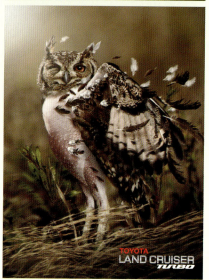

图4-27　商业广告《快如疾风》

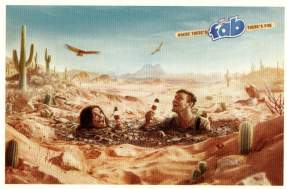

图4-26　商业广告《有它就快乐》

首先，被夸张的内容必须以客观事实为基础。

其次，夸张要做到充分且恰到好处，不能介于夸张与真实之间，使得受众还要去琢磨，这到底是夸张还是事实，这样就起不到夸张的艺术效果。

最后，夸张要勇于创新，不落窠臼。

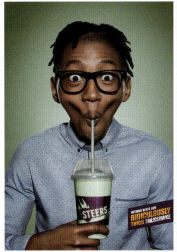
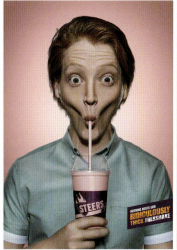
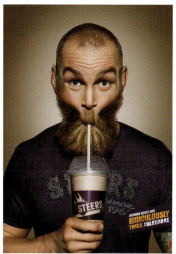

图 4-28 商业广告《多得离谱的奶昔》

案例赏析：如图 4-26 所示，在这组 Fab 冰淇淋的商业广告中，陷入流沙的人、马上要被鲨鱼吃掉的人、正在被食人族架在火上烤的人，只要手中有 Fab 冰淇淋，即使马上就要死了，也依然快乐。夸张的表现手法、色彩缤纷的画面，强化了受众脑海中的产品印象。

案例赏析：如图 4-27 所示，在这组丰田汽车的商业广告中，雄狮、猫头鹰都被飞驰的车带起的疾风吹掉毛了，够夸张吧？

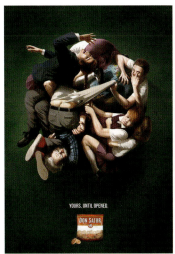
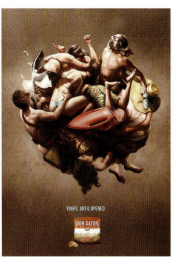
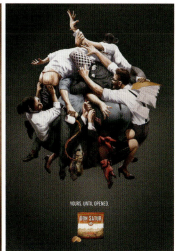

图 4-29 商业广告《开袋之前，都是你的》

图 4-30 商业广告《唯有美食不可辜负》

案例赏析： 如图 4-28 所示，在这组 Steers 奶昔的商业广告中，大杯的奶昔实在太多了，瞧瞧人物的脸都晒成什么样了！

案例赏析： 如图 4-29 所示，这组 Don Satur 饼干的商业广告，广告语是"开袋之前，都是你的"。画面展现的是人们为了争一块饼干而打成一团的场面。夸张的表现手法、意蕴十足的文案，强烈地传达了"极致美味"的产品卖点。

案例赏析： 偏头痛带来的痛苦是巨大的。如图 4-31 所示，这组 Allergan 偏头痛药的商业广告，也采用了夸张与象征相结合的表现手法：人物轻而易举地举起公牛、货车或火车头，寓意轻松对抗偏头痛。直观而夸张的画面，带给受众极大的鼓励与信心。

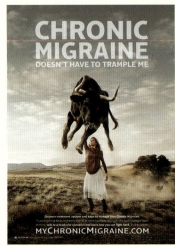
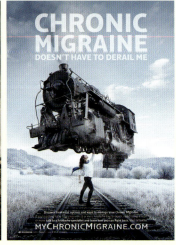
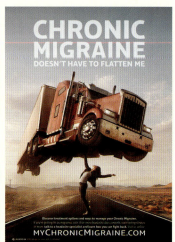

图 4-31 商业广告《偏头痛，那都不叫事儿》

五、拟人化

和写作中的拟人化一样，平面广告中的拟人化也是赋予动物或事物人的情感，使画面充满灵动、温馨、可爱之感（见图4-32至图4-38）。

图4-32　商业广告《食材的尊贵品质》

案例赏析：如图4-30所示，这组Alka-Seltzer养胃泡腾片的商业广告，采用了夸张与象征相结合的表现手法：身处瀑布边上或靶子前，象征胃痛带来的不适；而怡然自得地享受美食，象征泡腾片发挥的药效。

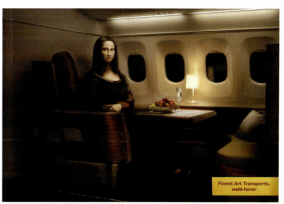
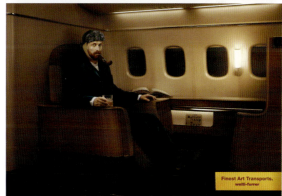
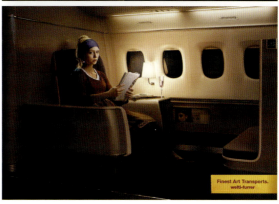

图4-33　商业广告《让名画坐上头等舱》

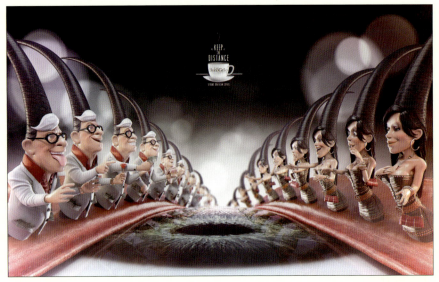

图 4-34　商业广告《保持距离》

案例赏析： 如图 4-32 所示，这组 Tendall Grill 烧烤的商业广告，荣获 2016 年"金铅笔"广告奖银奖。设计师采用拟人化的表现手法，将欧洲贵族、骑士的头部置换成鸡、羊、猪、牛的头部，以此彰显食材的尊贵品质。

案例赏析： 如图 4-33 所示，在这组 Welti-Furrer 艺术品运输服务的商业广告中，《蒙娜丽莎》《梵高自画像》《戴珍珠耳环的少女》等名画，被拟人化为画中的人物，他们享受着飞机头等舱的待遇，象征安全周到的艺术品运输服务。

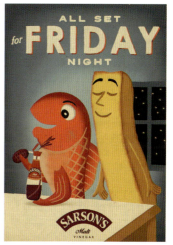
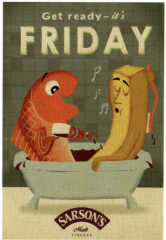
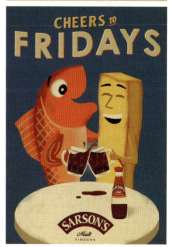

图 4-35 商业广告《遭受嫉妒的蘑菇》　　　　图 4-36 商业广告《相亲相爱》

案例赏析：如图 4-34 所示，这组 Bonjourno 高浓度咖啡在新冠疫情时期推出的商业广告，将每一根睫毛拟人化为花花公子与风尘女子，或王子与公主。"保持距离"既应景，又暗喻了提神醒脑的产品特点。

案例赏析：如图 4-35 所示，在这组 Fridrih 蘑菇的商业广告中，蘑菇因为太美味而遭受嫉妒：无论怎么吃，味道都至臻完美，这还让其他食材怎么混！所以洋葱酋长、红椒船长和西兰花法官必欲除之而后快。生动可爱的画面，相当夺人眼球。

案例赏析：炸鱼和薯条被视为英国的"国菜"。如图 4-36 所示，在这组 Sarson's 调味酱的商业广告中，炸鱼和薯条被拟人化为一对好朋友，过着相亲相爱、快乐幸福的生活。

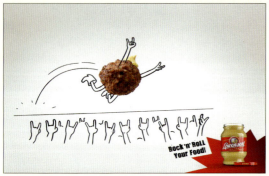
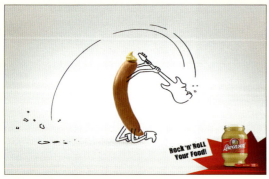

图 4-37　商业广告《激发食物的超凡表现》

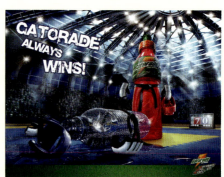
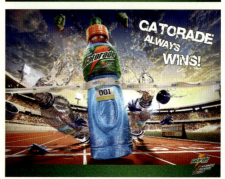

图 4-38　商业广告《常胜不败》

案例赏析：如图 4-37 所示，这组 Lowensenf 芥末酱的商业广告，通过拟人与虚实结合的表现手法，巧妙地诠释了广告语："在再普通不过的食物上轻轻一抹，它们的超凡表现就被激发了！"

案例赏析：如图 4-38 所示，在这组佳得乐功能饮料的商业广告中，饮料瓶被拟人化为运动员，广告语"佳得乐总是赢"一语双关：既凸显了该饮料在同类品中的佼佼者地位，又暗喻受众饮用后的超强表现。

图 4-39　公益广告《别让孩子的梦想死亡》

六、象征化

平面广告中的象征化，就是让某种意象代表某种意念。意象与意念之间的联系要自然、贴切，这样才能诞生令人眼前一亮的设计（见图 4-39 至图 4-45）。

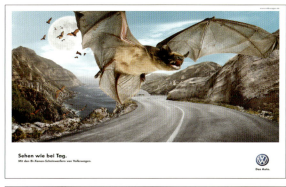

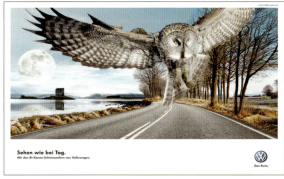

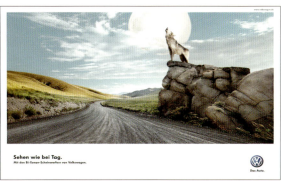

图 4-40　商业广告《黑暗如白昼》

案例赏析：如图 4-39 所示，在这组拯救儿童基金会推出的公益广告中，儿童哭喊着抢救倒在地上的宇航员、医生，寓意"不要让孩子的梦想因战争、贫穷而死亡"。

案例赏析：如图 4-40 所示，在这组大众汽车的商业广告中，蝙蝠、猫头鹰、狼等夜行动物在白昼时活动，由此展现了"双氙气前灯，让夜间行车犹如处于白昼"的产品卖点。

案例赏析：
（左）程咬金：上金殿拜得鲁国公，下厅堂做得剪纸匠。
（中）李逵：舞得鬼王双板斧，织得密实碎花布。
（右）张飞：舞得起丈八蛇矛，走得顺金线银针。
如图 4-41 所示，这组天之蓝白酒的商业广告，通过象征化的表现形式与精彩的文案，展现了男人的"粗犷"与"细腻"，完美诠释了"绵柔男人心"的主题。

图 4-41　商业广告《绵柔男人心》

案例赏析： 如图 4-42 所示，在这组 Regione Lazio 流感疫苗的商业广告中，雪人陪孩子玩耍，北极熊陪老人缠毛线，寓意接种流感疫苗后平安过冬。画面温馨和谐，给人安心之感。

案例赏析： 如图 4-43 所示，在这组 Colsubsidio 图书馆 "二手书交换计划" 活动的商业广告中，《小红帽》中的小红帽，用水果、点心与《汤姆·索亚历险记》中的汤姆交换打狼用的弹弓；《桃乐丝历险记》中的铁皮人，将铁皮当成保护脚踵的盔甲，与《希腊神话》中的阿喀琉斯交换 "心脏"；《穿靴子的猫》中的猫，用笛子换得《花衣魔笛手》中的魔笛手的钱袋。不同人物之间的物品交换，象征书与书之间的交换。

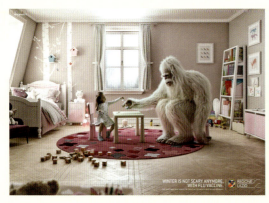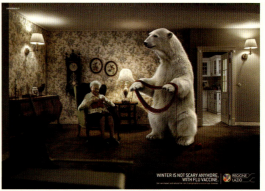

图 4-42　商业广告《与冬季和谐共处》

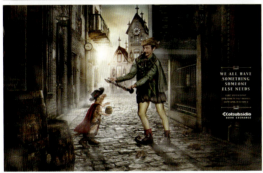

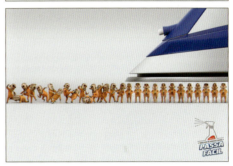

图 4-45　商业广告《从乱七八糟到整齐划一》

图 4-43　商业广告《交换，总有你想要的》

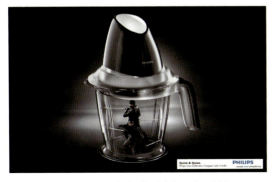

图 4-44　商业广告《四瓣式刀片，快》

案例赏析： 如图 4-44 所示，这幅飞利浦搅拌机的商业广告，以两个忍者的四把刀象征"四瓣式刀片"，令人隔着屏幕都能感觉到刀的锋利。

案例赏析： Passa Facil 是一种可去除衣物顽固褶皱的喷雾。如图 4-45 所示，这组该喷雾的商业广告，采用拟人加象征的表现手法：从疯狂混乱的摇滚乐队到整齐划一的合唱团，从调皮捣蛋的学生到英姿飒爽的童子军，从粗鲁暴躁的囚犯到淡然谦和的僧人，精彩的画面展现令人拍案叫绝。

七、浓缩化

高效传达信息与情感，是平面广告的主要功能与目的，因此它需要通过简洁明了、极具艺术性的画面来传达诸多内容。从这一角度上讲，平面广告中的浓缩化（或称集中化），一般表现为诸多意象的集合（见图4-46至图4-56），如在画面中罗列展现制作一款美食所需要的食材，或是集中展现一天中要打交道的人和要完成的事，抑或是汇集展现完成某件事的每个步骤。

采用浓缩化的表现手法，画面可呈现丰富绚烂的视觉效果，但要注意统筹好整体效果，否则会产生主题不明确、画面凌乱的负面效果。

图4-47 商业广告《坚持，不言败》

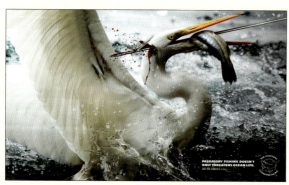
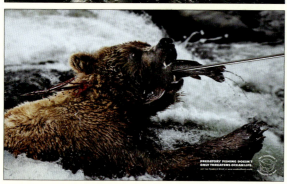

图4-46 公益广告《受伤害的，岂止是它们》

案例赏析：生态链中的所有生物，都是息息相关的。掠夺性的捕鱼，伤害的又岂止是鱼类——以鱼为食的动物的数量，也会因食物的锐减而锐减。如图4-46所示，这组Sea Shepherd推出的公益广告，就直观展现了这种连锁伤害。我们深入思考一下：地球上的所有生命是一个共同体，在因生态链遭破坏而遭受伤害的受害者中，还有谁未被展现出来？最终受害者，是否正是始作俑者？

案例赏析：如图4-47所示，这组佳得乐功能饮料的商业广告，将运动员的多次击球动作进行汇集式展现，形成了唯美动感的视觉效果，极简的黑色背景起到了统筹与衬托的作用。

案例赏析：如图4-48所示，在这组Rugby Donau Wien橄榄球俱乐部的商业广告中，橄榄球手被各种场景中的各种人物阻拦，但他仍勇往直前，没有什么可以使他停下。超现实的画面，极富视觉张力。

案例赏析：如图4-49所示，在这组Diamond Coffee咖啡的商业广告中，扛着一家老小的上班族不得不打起精神加班，扛着一车孩子的校车司机不得不集中精力开车。看到他们，那些每天都要负重前行的打工人就看到了自己。这种"集中展现"与"感同身受"的表现手法，使品牌与产品瞬间与目标受众建立起情感联系。

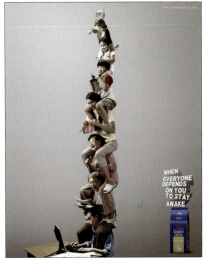

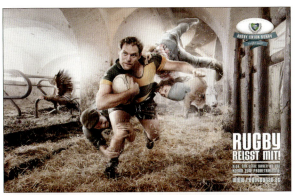

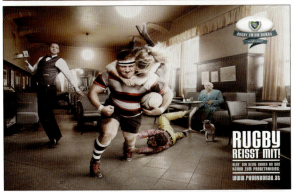

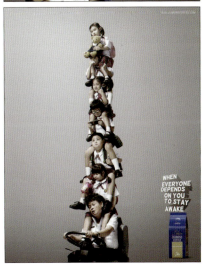

图4-49　商业广告《他们需要你打起精神》

案例赏析：如图4-50所示，在这组Chromax营养补充片的商业广告中，丰盛的美食浓缩于勺子等餐具上，寓意"吃一片即可获取充足营养"。简洁温馨的背景，起到了很好的衬托作用，给人舒适安心之感。

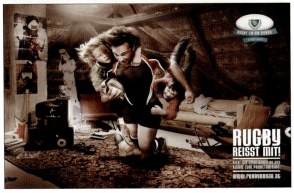

图4-48　商业广告《拦住他！》

第四章　平面广告的表现形式　133

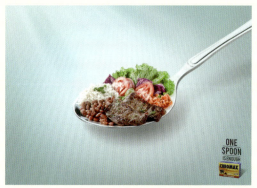

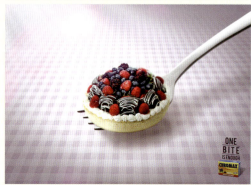

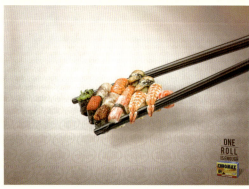

图 4-50 商业广告《一片就够》

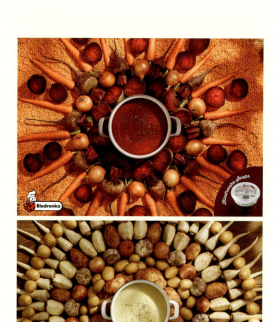

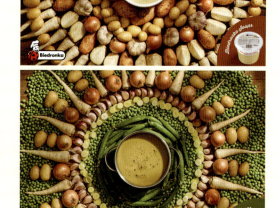

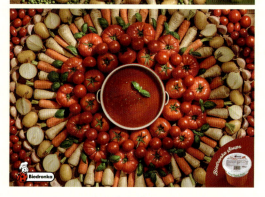

案例赏析：如图 2-51 所示，在这组 Biedronka 浓汤宝的商业广告中，制作该款浓汤的食材被摆成环形，画面的中心点便是一碗浓郁鲜美的汤。浓缩化的表现手法，既完美展现了"天然浓醇"的卖点，又创造了绚烂、丰富、热烈、独具个性的画面。

图 4-51 商业广告《只为一碗好汤》

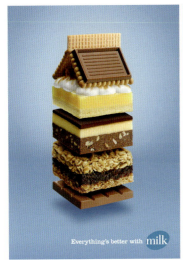 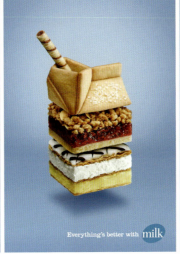 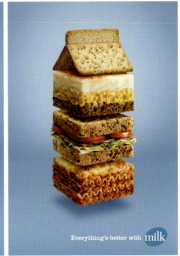

图 4-52 商业广告《好的牛奶，配什么都好吃》

案例赏析：如图 4-52 所示，这组 Dairy Farmers of Quebec 牛奶的商业广告，将糕点等美食组合成牛奶盒的意象，妙趣地传达了"好的牛奶，配什么都好吃"的主题。

案例赏析：如图 4-53 所示，这组《国家地理杂志》的商业广告，将名胜古迹、文物、动物等组合成问号的意象，贴切地展现了"对这个世界保持好奇"的主题。

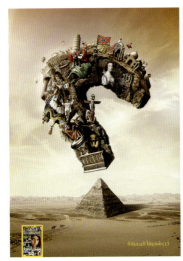 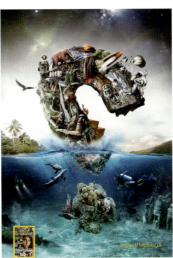 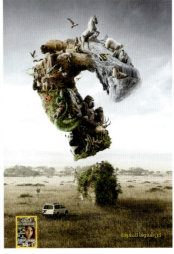

图 4-53 商业广告《对这个世界保持好奇》

案例赏析： 如图4-54所示，这组Puy-DuFou历史主题公园的商业广告，融合了壁画与油画的表现风格，将不同时期、不同历史人物与事件浓缩于同一画面中，场面宏大而不杂乱，极具时空穿越感。

案例赏析： 如图4-55所示，这组French Road Safety推出的关于交通安全的公益广告，对车祸现场的画面进行了艺术加工，将许多在空中翻滚的人物进行集中展现，寓意"车祸不仅伤害了在车祸中伤亡的人，更给无数家庭带来了无法愈合的伤痛"。

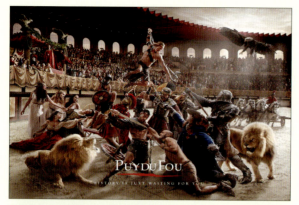
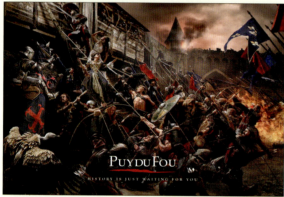
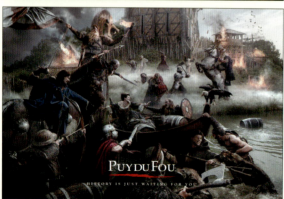

图4-54 商业广告《历史，等你来看》

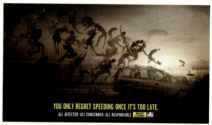
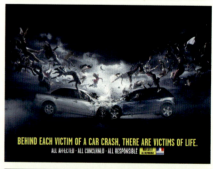
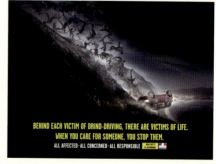

图4-55 公益广告《一场车祸的伤痛，岂止限于伤亡者》

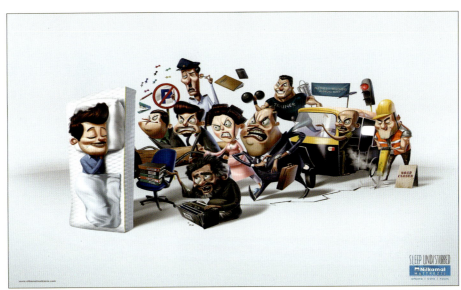

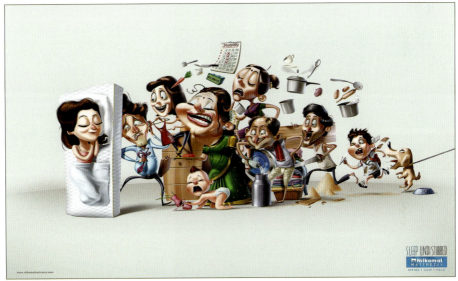

图 4-56　商业广告《只想好好睡个觉》

案例赏析：白天，你要应付难缠的老板、啰嗦的妻子、聒噪的丈母娘，还有社会上形形色色的人；或是要搞定懒到无法生活自理的老公、鸡蛋里挑骨头的婆婆和小姑、调皮捣蛋到令你怀疑人生的熊孩子，以及永远做不完的家务。而在图 4-56 所示的这组 Nilkamal 床垫的商业广告中，这些都被一张舒适的床垫挡在了后面。幽默的画面，打动了每天在平凡琐碎的生活中拼尽全力的人的心。好好睡一觉，实在是太治愈了！

八、故事化

在画面中展现一个故事性的场面，由此引发受众的解读与联想，诱导他们自己去想象接下来的剧情发展，这就是平面广告设计中的故事化。这种表现形式与手法，可以极大地调动受众的互动热情，并在这个充满趣味的过程中实现信息的传达与印象的加深（见图4-57至图4-60）。

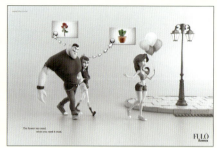

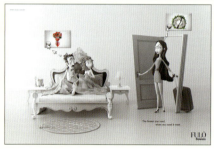

图4-58　商业广告《无论选哪个，我们都能让你满意》

图4-57　商业广告《接下来，会很糟糕》

案例赏析：如图4-57所示，在这组Hepachofa胃药的商业广告中，胃被比喻成屋子，劳累了一天的比萨饼下班回到家，他的妻子正在和巧克力偷情；一帮香肠正在聚赌，甜甜圈警察马上就要破门而入。接下来的剧情，肯定很热闹！

案例赏析：如图4-58所示，在这组Fulo Flowers鲜花服务的商业广告中，看到身材性感的美女，男人想的是送她玫瑰，而他的女友想的是买盆仙人掌扔过去；被出差回来的妻子捉奸在床，丈夫想赶紧买玫瑰哄她，而妻子只想送他葬礼上的白色花圈。接下来的故事会如何发展呢？在受众各自脑补的过程中，广告语"不管你选哪个，我们都能第一时间满足你"得到了解读。除了花卉图形是彩色的，其余的图形都是黑白的，由此形成的鲜明对比，使受众注意力最终放在产品与服务本身上。

案例赏析：婚礼上，一个怀孕的女人上前去和新郎纠缠不休／拿着苹果走入伊甸园／让一个相扑手站到冰上／一只臭鼬钻入了挤满人的电梯里——上述这些开头，会催生什么样的剧情发展呢？如图4-59所示，这组TNT电视台的商业广告，通过这些令人爆笑的场面，幽默地诠释了"我们更懂得戏剧化"的主题。

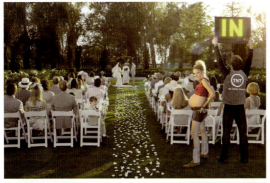

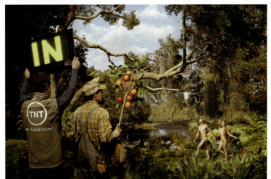

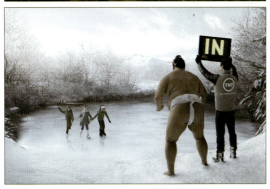

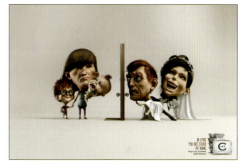

图 4-60 商业广告《以防万一》

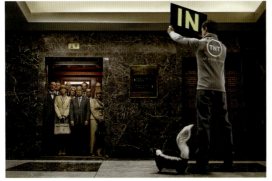

图 4-59 商业广告《我们更懂得戏剧化》

案例赏析： 如图 4-60 所示，在这组 Chez Restaurant 速食套餐的商业广告中，追债的人堵在家门口，可你想赖账，只好装作不在家；奶奶给你送来礼物，可你不敢让她发现你的另一面，只好装作不在家；刚抱着新娘进屋，你的前任妻子就带着孩子来闹了，只好装作不在家。万一被堵在家里很长时间，最好还是储备一些 Chez Restaurant 速食套餐，让日子好过一些。

实践训练

对名画《蒙娜丽莎》进行再创作，设计若干组平面广告（见图 4-61 至图 4-65）。主题自拟，尺寸自定。

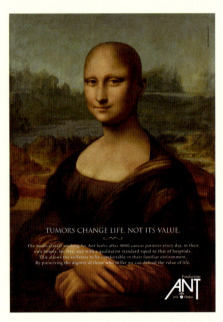

图 4-62 公益广告《维护癌症患者的尊严》

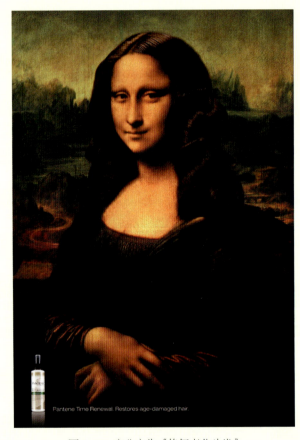

图 4-61 商业广告《修复老化头发》

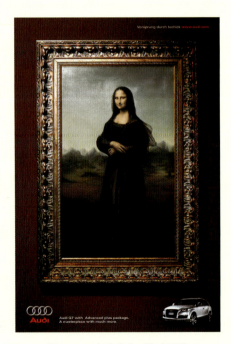

案例赏析： 如图 4-61 所示，这组潘婷秀发修复乳的商业广告，对蒙娜丽莎的头发进行了发挥，令其显得水润、蓬松、柔亮，展现了"修复老化头发"的产品卖点。

图 4-63 商业广告《加长版》

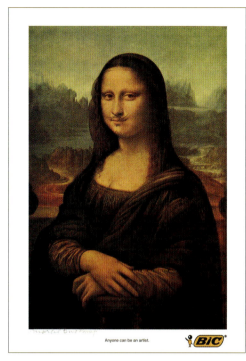

图 4-64　商业广告《带胡子的蒙娜丽莎》

图 4-65　商业广告《欧洲博物馆不眠夜》

案例赏析：ANT 医院的医务人员每天免费在 4000 名癌症患者的家中照顾他们，服务标准与医院相当，这样做的目的是使患者在熟悉的环境中感到轻松舒适。如图 4-62 所示，这组该医院的公益广告，也对蒙娜丽莎的头发进行了发挥，反映了癌症患者因化疗脱发而遭受的痛苦。虽然头发全部脱落了，但蒙娜丽莎的微笑依旧温暖了受众。蒙娜丽莎作为美的象征，设计师的创意充分体现了对癌症患者的尊重与关爱，广告语更是深深感动人心："通过维护患者的尊严，我们可以捍卫生命的价值。"

案例赏析：如图 4-63 所示，既然奥迪 Q7 汽车有加长版，那么《蒙娜丽莎》为何不能有拓展版呢？

案例赏析：1919 年，杜尚（超现实主义艺术家）用铅笔在举世名作《蒙娜丽莎》的复制品上，画上了达利（超现实主义画家，与毕加索、马蒂斯一起被公认为 20 世纪最具代表性的三位画家）式的小胡子，并在画的下方写上"L·H·O·O·Q"（意为"她的屁股热烘烘"）。这一态度和做法立刻遭到传统艺术卫道士们的大力抨击。然而，杜尚反问："为什么我们不能换一个角度来看待'大师的作品'？如果我们永远把'大师的作品'压在自己头上，我们的个人精神就会永远受到'高贵'的奴役。"《带胡子的蒙娜丽莎》成为西方绘画史上的名作，为后来的设计师们带来了源源不断的灵感。

如图 4-64 所示，这幅 BIC 铅笔的商业广告，正是基于上述故事及其暗含的精神进行的再创作，它完美展现了"任何人都能成为艺术家"的主题。

案例赏析："欧洲博物馆之夜"是法国文化部倡导的一个特色节目，全欧洲有一千多家博物馆参与其中。活动当天，从晚 7 点至次日凌晨 1 点，参与活动的博物馆全部向公众免费开放。如图 4-65 所示，在这幅该活动的商业广告中，蒙娜丽莎睡眼惺忪，露着大大的黑眼圈，由此切中"不眠夜"的主题，名画的展现风格与活动主题完美匹配。

扫码获取本章课件

任何美的艺术品都不可能没有丝毫瑕疵，但真正的美却一定能够掩盖这些小小的瑕疵。

—— 迦迪那

第一节 构图的概念与意义

构图，是以引导受众视觉为任务，以美学为原则，对画面中的元素（如色彩、文字、图形等）进行排列组合的过程。

良好的构图可以快速吸引受众的目光，引导受众跟随视觉流程，发掘平面广告中蕴含的信息与情感，起到互动、留下美好而深刻的印象的作用（见图5-1至图5-3）。

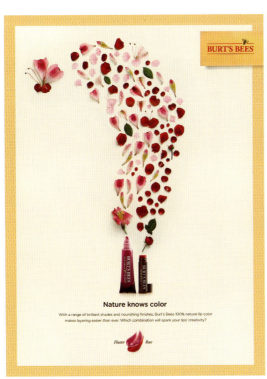 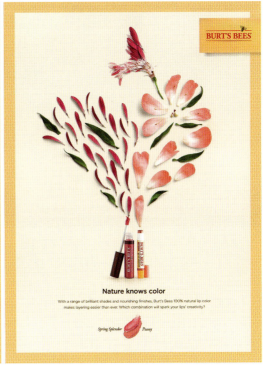

图5-1 商业广告《自然最懂色彩》

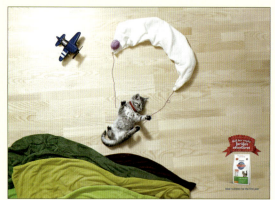

案例赏析： 如图 5-2 所示，这组 Hill's 幼猫幼犬专用粮的商业广告，将纸箱、抱枕等物品组合成帆船、降落伞、热气球的意象，就好像狗狗和猫咪在冒险一般，调皮的它们对家中的一切都充满了好奇。主人们再熟悉不过的生活场景，带来了语言无法比拟的亲和感，可瞬间引发情感共鸣，引导受众解读"营养丰富，配比合理，可令自己的爱宠保持好动天性"的产品卖点。基于上述信息与解读流程，设计师将画面的主体设定为狗狗和猫咪的创意图形，而将产品与广告语设定得相对小很多。

案例赏析： 如图 5-3 所示，这幅维尔纽斯国际电影节的商业广告，画面堆满了表现春天的场景，画面上方简洁的广告语"表现春天，总是那些陈词滥调"从繁杂背景中跳脱出来，受众的注意力转移并落定在画面右下方的门票和广告语上："甩开这些'老套'，来我们的电影节看看！"

图 5-2　商业广告《保持好动的天性》

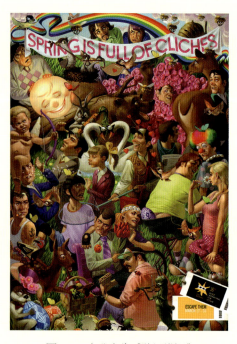

图 5-3　商业广告《陈词滥调》

案例赏析： 如图 5-1 所示，这组 Burt's Bees 唇彩的商业广告，采用散射型构图，将"起点"设定为唇彩，由此喷发出美丽的花瓣，形成了绚丽而清新、柔和而欢快的画面效果，展现了"源自天然"的产品卖点，构图与主题的契合浑然天成。

图 5-4 公益广告《直接与间接》

第二节 构图的基本要素

点、线、面是一种画面造型结构，具有强烈的形式美感和视觉吸引力。

一、点

点是图形的最基本形态，也是我们最常见的形态之一。在平面广告的画面中，它可以是一个或一组色块、图形或文字。它虽然面积很小，但通过形状、大小、色彩、方向、位置的变化与组合，以及与画面中其他元素的相互衬托，可以产生丰富的视觉效果（见图 5-4 至图 5-14）。

点的密集与分散会带来不同的画面感与空间感。不同大小的点，会形成对比。大小一致、重复排列的点会形成富有规律感的线；而在形状与排列上富于变化的点组成的线，则会赋予画面动感与变化感。

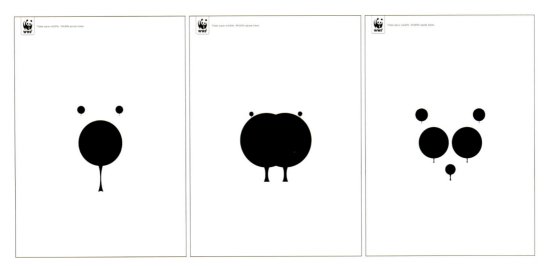

图 5-5 公益广告《别让它们离我们越来越远》

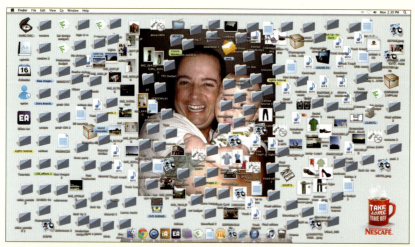

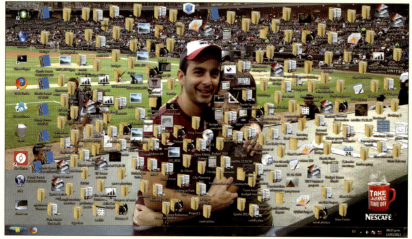

图 5-6　商业广告《激发你的潜能，享受更多欢乐时光》

案例赏析： 如图 5-4 所示，在这组 Pro Natura 推出的公益广告中，无数被砍伐的树木是画面中的"点"，其中深色的树木又组成了狼、鹰、豹等动物的剪影，这是画面中的"面"。点面结合的构图，深刻展现了"直接的砍伐，间接的杀戮"的主题。

案例赏析： 如图 5-5 所示，这组世界自然基金会推出的公益广告，画面极为简洁，但寓意深刻。气球的剪影是画面中稀疏的"点"，它们形成了北极熊等动物的意象，寓意野生动物锐减的数字就像氢气球一般，越升越高；而这些美丽的生命离我们越来越远。当升到一个临界点时，氢气球便会爆炸，寓意生态的完全崩溃。纯白色背景既起到了突出画面重点的作用，又给人强烈的空旷感与失落感。

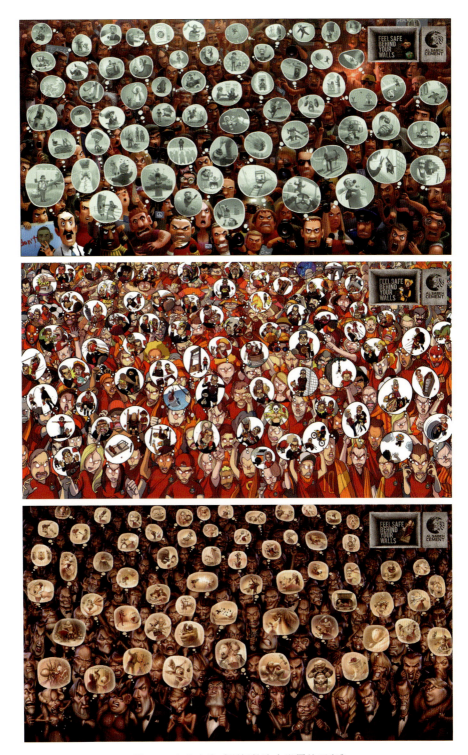

图 5-7　商业广告《别低估这个世界的恶意》

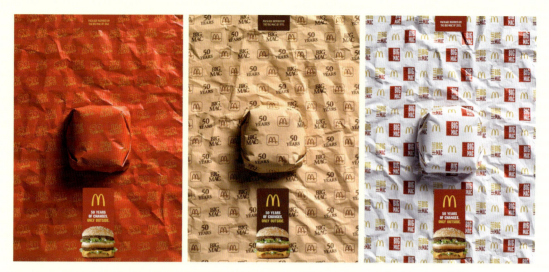

图 5-8　商业广告《变的是包装，不变的是品质》

案例赏析： 如图 5-6 所示，这组雀巢咖啡的商业广告，画面展现的是凌乱的计算机桌面，众多文件夹与应用程序便是画面中的"点"，桌面图片是你与爱人、孩子的合影，由此巧妙展现了主题："激发你的潜能，快速完成工作，享受更多欢乐时光！"

案例赏析： 如图 5-7 所示，在这组 Al Sabeh 水泥的商业广告中，人们各怀鬼胎，内心都潜藏着邪恶的念头。不要低估这个世界的恶意，保证自身安全才是最重要的，所以你的家，一定要使用好水泥来加固！

案例赏析： 如图 5-8 所示，这组麦当劳巨无霸汉堡包的商业广告，包装纸上规律性出现的标志图案与产品名就是"重复的点"，它们强化了品牌与产品在受众脑海中的印象。

图 5-9　商业广告《特别的礼物》

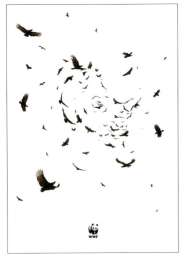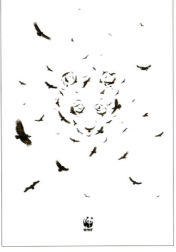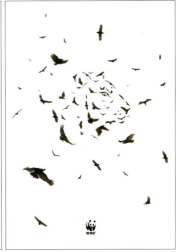

图 5-10　公益广告《飘落的生命》

案例赏析：如图 5-9 所示，在这组 Baileys 甜酒的商业广告中，堆满画面的玫瑰和泰迪熊就是"密集的点"，它们营造出热闹欢快的氛围，并组成了色彩统一的面，从而突出、衬托了产品。此外，玫瑰和泰迪熊又是"大小不同的点"，使画面避免了单调感。整个设计热烈而不杂乱，重复而不死板。

案例赏析：如图 5-10 所示，在这组世界自然基金会推出的公益广告中，众多象征死亡的秃鹫便是画面中的"点"，它们组成了犀牛、熊、虎的意象；同时，它们看上去像是从空中飘落的羽毛，令受众不禁在心中发出"如此美好的生命就这样飘落了"的感慨。

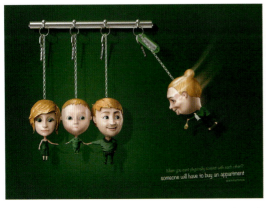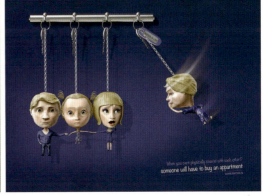

图 5-11　商业广告《买房的动力》

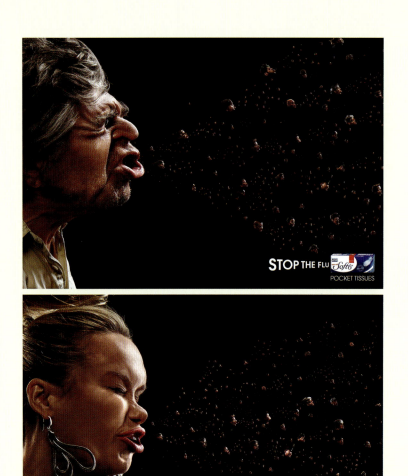

图 5-12 商业广告《预防传染》

案例赏析：如图 5-11 所示，这组 Morton 房地产的商业广告，设计师将家庭成员与钥匙链同构，这一创意令人既拍案叫绝，又忍俊不禁：你买房的动力是什么呢？一定是挑剔的婆婆或聒噪的丈母娘吧！当家庭成员都需要各自的空间时，是时候买一套属于自己的房了。

案例赏析：如图 5-12 所示，这组 Softis 消毒纸巾的商业广告，设计师采用过程化的表现手法，配合散点式构图，将打喷嚏时喷出的飞沫幻化成众多人物，这便是画面中的"点"，它们寓意病毒的传播。用这种直观妙趣的画面展现来提醒受众预防传染，比单纯使用声音或文字更具说服力与感染力。

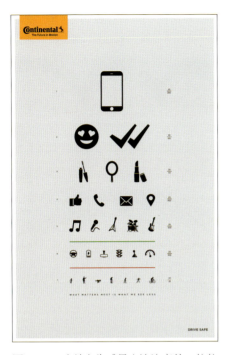

图5-13 公益广告《最应该注意的，往往最容易被忽视》

案例赏析： 因玩手机引发重大交通事故，这种惨剧在近年来的新闻报道中已经变得屡见不鲜。如图5-13所示，在这组马牌轮胎推出的公益广告中，象征手机、聊天、化妆、网上购物、游戏、动物、行人的图形就是画面中的"点"。设计师采用视力表的表现形式，将象征手机、聊天等的图形放置在视力表的上方，很容易被看到；而将象征行人、车辆等的图形放置在最下方，几乎看不清，由此贴切地展现了"最应该注意的，往往最容易被忽视"的主题，创意极为精彩，寓意发人深省。

案例赏析： 点、线、面是一种相对又相互依存的视觉构成关系，点可以形成线与面。如图5-14所示，在这组Queensberry果汁的商业广告中，水果作为画面中的"点"，构成了韵律感极强的"线"，进而形成绚丽、欢快、丰富而不凌乱的"面"。

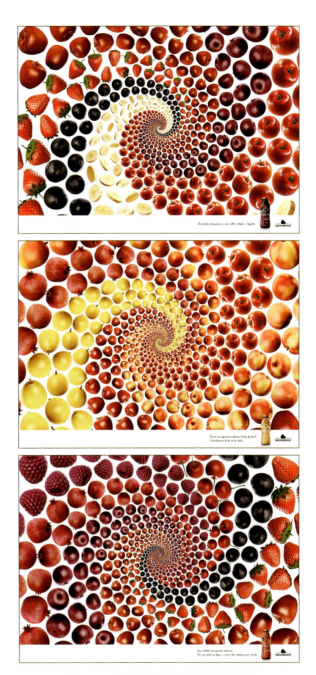

图5-14 商业广告《混合水果味果汁》

二、线

线在构图中起着表示方向、长短、条理、分割、刚柔的作用。线化图形具有强烈的节奏美感和独特的感情色彩（见图5-15至图5-20）。

不同的线形给人的感觉也会有所不同。平行线能营造平衡、稳定、宁静的感觉；水平线使画面显得开阔、平稳；对角线具有不稳定因素，看起来颇具动感；垂直线能增强画面的坚实感；曲线则拥有柔和、优雅的美感；螺旋线能产生独特的视觉导向作用。

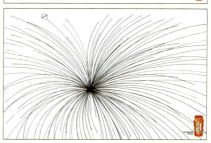

图5-16 商业广告《根本停不下来》

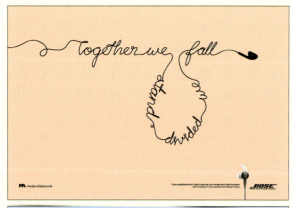

图5-15 商业广告《更高品质音效》

案例赏析：如图5-15所示，在这组BOSE耳机的商业广告中，耳机线幻化为广告语文字，线性构图与极简的背景完美匹配，创造出简洁、时尚、动感的视觉效果。

案例赏析：如图5-16所示，在这组Boost功能饮料的商业广告中，线条代表网球、羽毛球的运动轨迹，夸张地展现了"根本停不下来"的主题，由此反映"提供充沛能量"的产品卖点。

案例赏析：如图5-17所示，在这组哈雷戴维森机车的商业广告中，道路就是画面中的"线"，散射型构图令画面充满了狂野不羁、尽情释放的感觉。

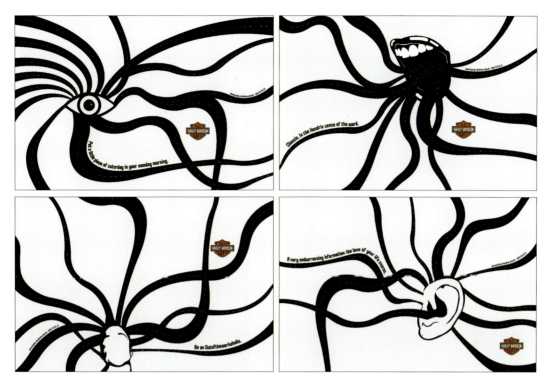

图 5-17 商业广告《释放》

图 5-18 公益广告《让安全带维系你我他的安全》

案例赏析：如图 5-18 所示，在这组 Qatar Islamic Bank 推出的公益广告中，安全带的意象图形交织成了极富韵律感的画面，线性构图形成的关联寓意，贴切而深刻地反映了广告语："安全带拯救生命，让它成为我们文化中的一部分。"

案例赏析：如图 5-19 所示，在这组 Sommier-center 睡眠专心推出的公益广告中，画面视觉的终点是床，抽象的线条形成了视幻效果，意在模仿疲劳驾驶时的视觉感受，由此展现了"切勿疲劳驾驶"的主题。

图 5-19　公益广告《切勿疲劳驾驶》

图 5-20　商业广告《超强抗震》

案例赏析：如图 5-20 所示，这组梅赛德斯－奔驰汽车的商业广告，通过直线与曲线的对比，高效传达了"超强减震"的产品卖点。极简的画面，蕴含了丰富的语义。

案例赏析：如图 5-21 所示，在这组 Lazy Coffee 咖啡的商业广告中，众多写满字的纸就是画面中的"单色面"，它们反衬了咖啡这个"彩色面"，形成了对比鲜明、主题突出的画面效果。

三、面

较之点与线，面的视觉表现力更为强烈。一般的图形都是点、线、面的集合（见图5-21至图5-24）。

不同的面，也会给人不同的感受：正方形具有稳定感、规则感；三角形具有突出感、均衡感；规则的面具有简洁、明了、安定的感觉；不规则的面具有活泼、轻松、生动的感觉。

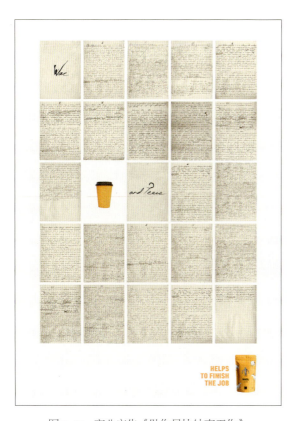

图5-21 商业广告《助你尽快结束工作》

案例赏析： 如图5-22所示，在这组Discovery Centre摇滚音乐网的商业广告中，醒目亮丽的背景色是"面"，简洁的广告文案是"点"，它们形成了简洁、动感、醒目、时尚的画面。

图5-22 商业广告《摇滚乐的科学》

案例赏析：如图 5-23 所示，这组 Cremica 夹心饼干的商业广告，采用中分构图法，左右两边的背景色代表两种口味的夹心。画面主题鲜明，对比强烈，配色清新醒目，充满了甜蜜、欢乐、酣畅的感觉。

案例赏析：如图 5-24 所示，这组 Clight 果汁的商业广告，将代表各种口味的果汁的颜色铺满整个画面。水果茎叶的图形构成了画面的视觉集中点，既形成了点面结合的构图，丰富了视觉效果；又起到标示的作用，令受众可以辨别是哪种水果。鲜活醒目的画面，令人不由自主地想象那种浓纯柔滑的口感，视觉刺激引发了味觉联想，产品和品牌印象得以强化。

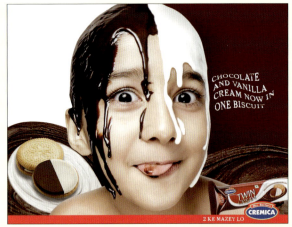
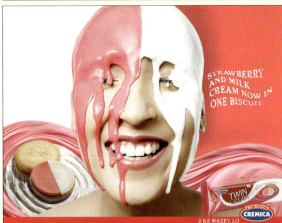
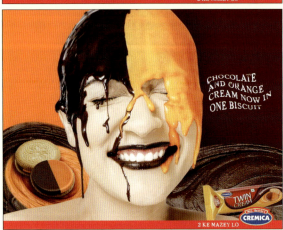

图 5-23　商业广告《两种夹心》

图 5-24　商业广告《浓浓水果味》

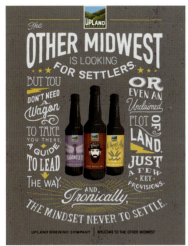
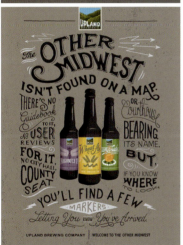
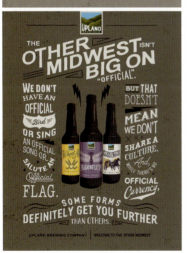

图 5-25　商业广告《酒与故事》

第三节　构图的基本类型与视觉流程

人的视野因受到生理结构的限制，所以不能在同一时间接收到视力范围内所有事物的图像信息，必须按照一定的顺序来逐步感知视力范围内的事物。这个视觉流动的过程，被称为"视觉流程"。

所谓"视觉流程"，是指画面设计对于受众的视觉引导。设计师根据人的视觉习惯与心理，在画面中通过对图形、色彩、版式、文字等元素的安排与组合，规划受众的视觉流程：先看哪里，再看哪里，重点看哪里，次要看哪里……

通过视觉流程的规划，受众可以逐步解读出设计师希望传达的信息，并产生联想互动、情感共鸣，形成主观印象。这个过程，被称为"视觉流程设计"。

根据不同的视觉流程设计，平面广告的构图类型可分为以下十余种。在设计实践中，要注意根据设计意图，选择适合的构图类型。

一、标准整体型

标准整体型构图一般采用图文结合的形式，图形会吸引受众视觉，文字起到补充、说明、反转、深化、画龙点睛的作用。这种构图法符合人们的视觉习惯，具有较强的视觉亲和力，但视觉冲击力较弱，容易缺乏形式感与情绪感，需要在细节中融入更多创意（见图 5-25 至图 5-29）。

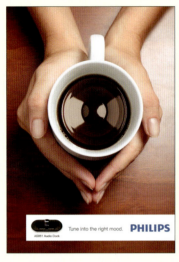 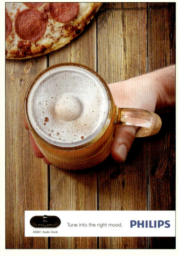 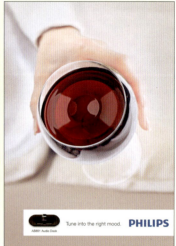

图 5-26　商业广告《转换至合适的心情》

案例赏析： 如图 5-25 所示，在这组 Upland 酒水的商业广告中，画面的重点是色彩醒目鲜明的酒瓶，精彩的文案起到解释说明、引发受众情感共鸣的作用。因为图形与文字的作用同等重要，所以设计师对文字进行了大面积铺陈与艺术加工，但在色彩上进行了简化。搭配简洁的背景，图形与文字之间形成了和谐美妙、相辅相成的视觉关系。

案例赏析： 如图 5-26 所示，这组飞利浦便携音箱的商业广告，文案是"转换至合适的心情"。设计师将音箱与咖啡、红茶同构，既表现出音箱"就像杯子一样小巧便携"的特点，又令受众联想到午后享受咖啡、红茶时的那种轻松惬意的感觉，"高品质音效带来的愉悦享受"的卖点最终被解读出来。图形与文案的配合，使看似普通的广告触发了一系列感官联想。

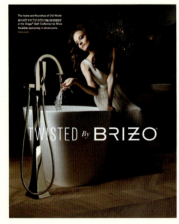 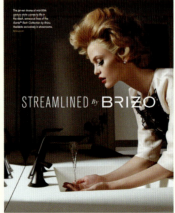 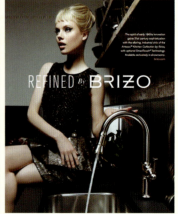

图 5-27　商业广告《高品质生活》

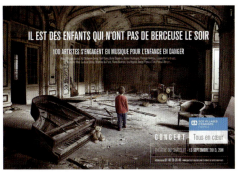

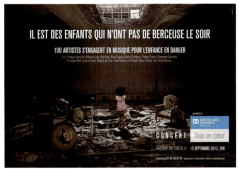

图 5-28 公益广告《战争中的孩子,是没有摇篮曲的》

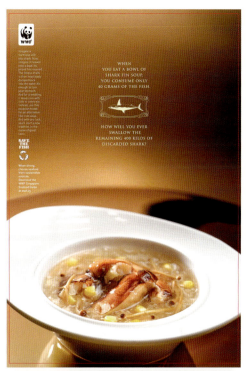

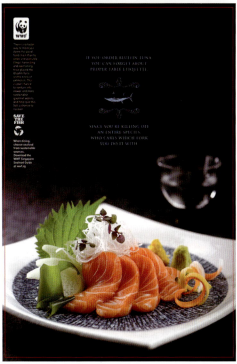

图 5-29 公益广告《当你大快朵颐时》

案例赏析:如图 5-27 所示,这组 Brizo 厨卫用品的商业广告,采用我们常见的"美女+文案"的表现形式。典雅的黑白灰配色创造了简洁、时尚、高雅的画面质感,完美契合"高品质生活"的主题。

案例赏析:如图 5-28 所示,在这组 SOS Children's Villages 推出的公益广告中,孩子站在被炸毁的音乐厅里,那里既没有身穿燕尾服的演奏者,也没有鼓掌的听众,只有满目的疮痍。画面与"战争中的孩子,是没有摇篮曲的"的广告语相互交织,深化了主题。

案例赏析:"当你享受鱼翅的鲜美时,怎会记得你给鲨鱼带来的屠戮?!"

"当你对着蓝鳍金枪鱼刺身大快朵颐时,谁还在乎你是使用叉子还是筷子!"

如图 5-29 所示,这组世界自然基金会推出的公益广告,精美的图形与精彩的文案形成了强烈的对比与反转效果,寓意是发人深省的,带给受众的内心持久的震撼。

二、图片为主型

图片为主型构图是一种图形占据整个或绝大部分画面的构图形式。图形是受众视觉首先和主要关注的部分;文字部分被弱化,甚至整个画面没有任何文字(见图5-30至图5-33)。

这种构图法具有直观、视觉冲击力强的特点。有些没有任何文字的广告,还需要受众去深入解读其内涵,因此具有较强的互动性,以及较广阔的想象空间,可产生"形有尽而意无穷"的意蕴。

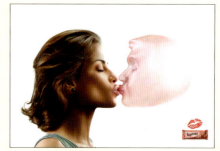
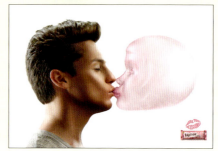

图5-31 商业广告《甜蜜之吻》

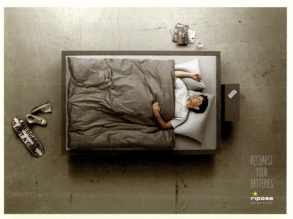
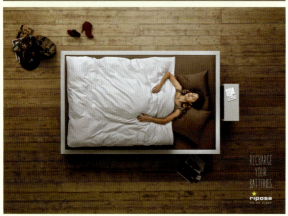

图5-30 商业广告《好好睡一觉,是最奢侈的享受》

案例赏析:如图5-30所示,这组Riposa床的商业广告,无需太多广告文案,在简洁舒适的大床上安然酣睡,这种直观醒目、代入感强的展现方式,胜过千言万语。

案例赏析:如图5-31所示,这组Topline口香糖的商业广告,简洁而精彩的创意图形超越了文字的障碍,绝大多数受众都可解读出产品信息。

案例赏析:如图5-32所示,这组联邦快递的商业广告,除了画面下方的标志和网址外,没有任何广告文案。设计师将鞋、玩具、瓷器等和布谷鸟钟进行同构,受众看到创意图形后,会在脑海里联想布谷鸟从钟表中跳出来报时的动态画面,"准时送达"的卖点就在这样的联想与互动中被解读出来。

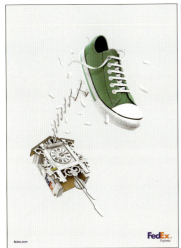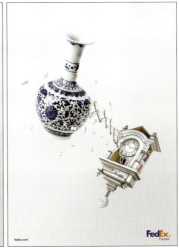

图 5-32　商业广告《准时送达》

案例赏析：如图 5-33 所示，在这组三菱皮卡车的商业广告中，皮卡车，建筑工人、矿工、农民，建筑工地、矿山、农田，三者的意象进行了组合，画面充满了粗犷的质感。繁复的创意图形是视觉的重点，极简的背景对其起到了很好的突出、衬托作用。除了画面右下方的品牌名称与产品名称需要使用文字来强化受众印象外，画面没有其他任何文字，但受众可以轻松解读出"超强适应性与耐受力"的产品卖点。

图 5-33　商业广告《适应任何作业环境》

三、文字为主型

文字为主型构图是一种文字占据整个或绝大部分画面的构图形式（见图 5-34 至图 5-37），具有风格感强、信息量大的特点。文字可被视为文字化的图形，是受众视觉首先和主要关注的部分。

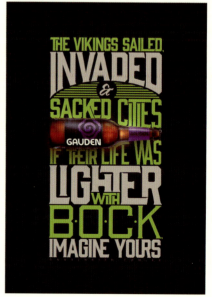

图 5-34　商业广告《够劲！够劲！》

案例赏析： 如图 5-34 所示，这组 Gauden 和 Cerveceria Tulum 两个品牌的啤酒的商业广告，设计如出一辙。设计师对广告语文字进行了精彩的艺术加工，并将啤酒置于其中，形成了完美的融合。极简的黑色背景起到了衬托作用，创造了动感、时尚、醒目、劲爆而不失和谐的画面效果。

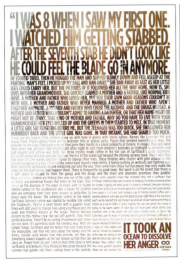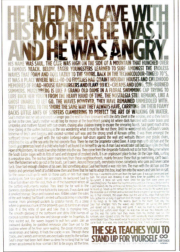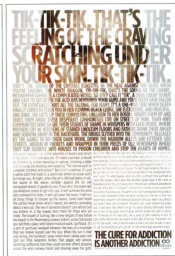

图 5-35　公益广告《冲浪的故事》

案例赏析： 如图 5-35 所示，这组 Surf Shack 推出的公益广告，主题是"通过冲浪运动获得心灵治愈"。活动参与者的头像作为背景，他们讲述自身故事的文字铺满了整个画面。这样的设计既令受众感觉真实、亲切，能引发强烈的情感共鸣，又缔造了令人耳目一新的视觉效果。

案例赏析： 因为胃肠炎造成的腹泻，使你不能如期赴朋友或客户的约，但又羞于说出真正原因，只能以宠物病了之类的理由敷衍。如图 5-36 所示，这组 Bayer 止泻药的商业广告，将表述理由的文字与卫生纸同构，幽默地展现了主题与产品卖点。

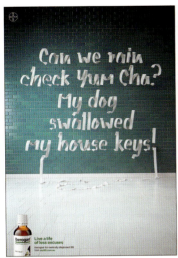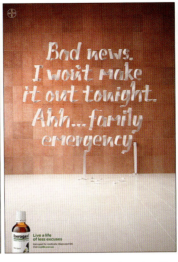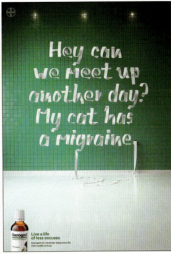

图 5-36　商业广告《别让腹泻成为借口》

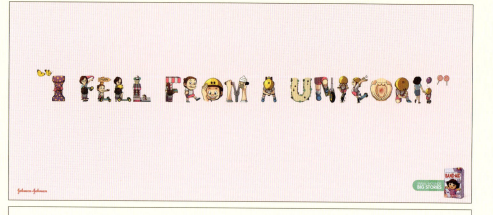

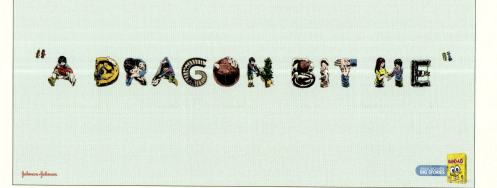

图 5-37 商业广告《小伤口，大故事》

案例赏析： 孩子受伤后，总会将受伤的原因和过程像讲故事般详细地，甚至是夸大地讲给父母听。如图 5-37 所示，这组 Band Aid 儿童创可贴的商业广告，就将描绘孩子受伤原因的图形与字母巧妙同构，画面充满了童趣。

四、中分对比型

中分对比型构图是将画面划分为上下或左右对等的两部分,并通过色彩、明暗、虚实、内容等手段形成对比效果(见图5-38至图5-41)。

图5-38 商业广告《住酒店比住院便宜多了》

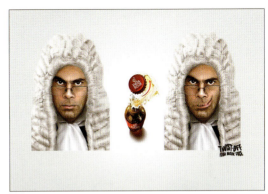
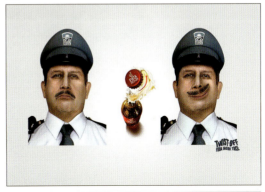
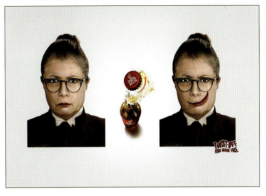

图5-39 商业广告《撬开你的笑》

案例赏析: 如图5-38所示,这组Casa Andina旅游公司的商业广告,将医院病房和度假酒店进行了巧妙的对比与组合,由此切中广告语:"通过旅行来舒压,住酒店比住院便宜多了!"

案例赏析: 如图5-39所示,在这组Pata Roja汽水的商业广告中,画面左边的法官、警察、教师板着一张"工作脸";画面右边的他们嘴角上翘的弧度,正好就是汽水瓶瓶盖被撬开的弧度。独具创意的表现手法,比展现人们开心喝汽水场面的惯常手法要有趣多了。

案例赏析: 乐高乐园是为2岁至12岁的孩子设计的主题公园。如图5-40所示,在这组该乐园的商业广告中,孩子站在画面中央,左边是玩具,象征童年;右边是伙伴,象征青春期。两边都在争抢孩子,寓意童年的短暂,儿童很快会成长为少年,由此引出广告语:"趁现在还不晚,带孩子来乐高乐园玩吧!"

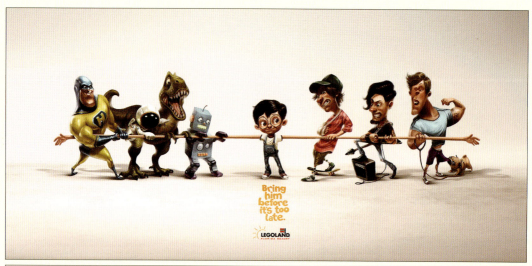

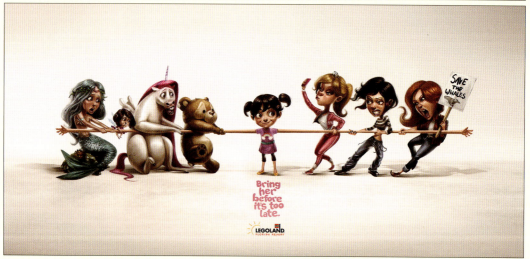

图 5-40　商业广告《童年其实很短暂》

案例赏析：如图 5-41 所示，这组 LG 洗衣机的商业广告，卖点是可以将不同材质的衣物进行混洗。设计师采用上下对比式构图，将"伐木工工作服与纱质礼服""矿工工作服与灰姑娘的蓝色蓬蓬裙""大兵服与健美裤""橄榄球服与芭蕾舞裙"等材质与质感截然不同的两种服装组合在一起，幽默地展现了产品卖点，创造了令人印象深刻的画面。

案例赏析：广告语：她很聪明——她很风趣——她很性感——她是我兄弟的女朋友 / 他踢我——他肘击我——他踩我——他是我的老板。
如图 5-43 所示，这组大众汽车的商业广告，采用等比分割型构图，配合精彩的文案，层层推进，在马上靠近时又戛然而止，幽默地展现了"自动距离控制系统"的技术卖点。

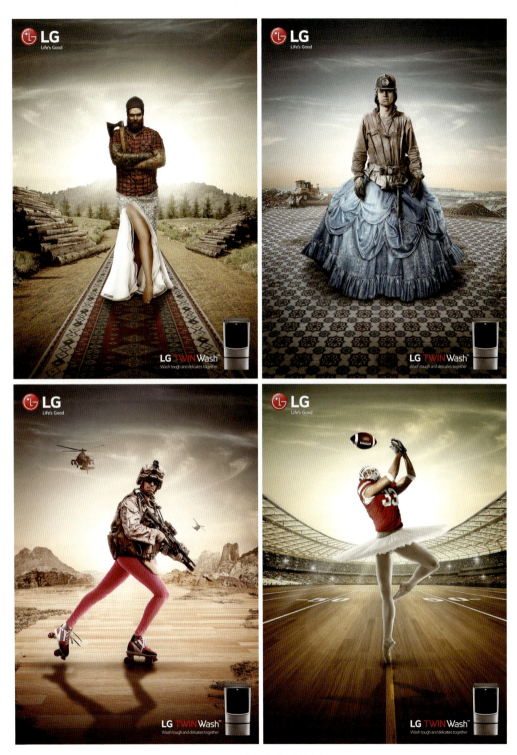

图 5-41 商业广告《混洗》

五、等比分割型

等比分割型构图是将画面分割为比例相等的几部分，意在使各部分之间形成同等重要或层层递进的语义（见图5-42至图5-43）。

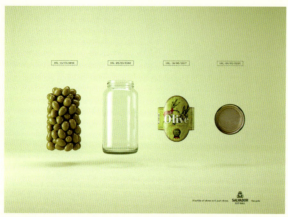

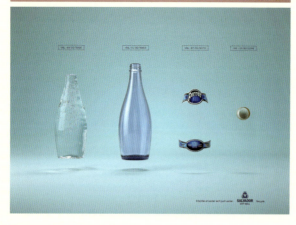

图5-43 商业广告《保持距离》

案例赏析：如图5-42所示，这组Salvador City Hall推出的关于垃圾分类的公益广告，采用等比分割型构图，将一罐橄榄（橄榄、玻璃罐、贴纸、瓶盖）、一盒巧克力（巧克力、铁盒、贴纸、盒盖）和一瓶矿泉水（水、塑料瓶、贴纸、瓶盖）的各组成部分放置在画面中平行均等的四个部分中展示，并标注了它们各自的降解时间，由此切中广告语"一款商品所包含的，不仅仅是你可以使用的那部分"，向受众诠释了垃圾分类的重要性。

图5-43的案例赏析，请见第168页。

图5-42 公益广告《各有时限》

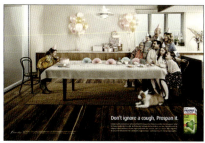
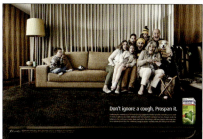
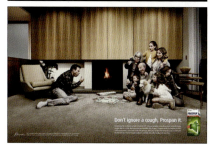

图 5-44　商业广告《莫让感冒阻隔快乐》

六、悬殊对比型

悬殊对比型构图是将画面划分为比例悬殊的两部分，意在通过内容、色彩等手段的对比，起到突出强调的作用（见图 5-44 至图 5-45）。

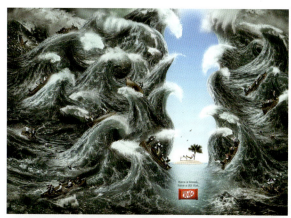
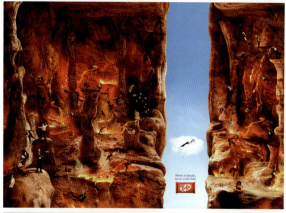
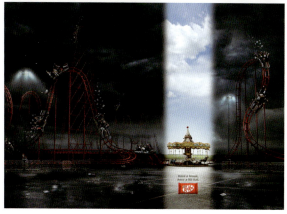

案例赏析：如图 5-44 所示，在这组 Prospan 感冒药的商业广告中，要打喷嚏的人和躲闪的家人形成了比例悬殊的对比，构图在展现主题方面发挥了重要作用。

案例赏析：如图 5-45 所示，在这组奇巧巧克力的商业广告中，巨浪、火山、过山车象征令人崩溃的工作，度假小岛、云端、旋转木马象征品味巧克力所带来的享受。悬殊的画面比例，配合对比鲜明的创意图形，小憩时光的那份轻松惬意显得短暂而珍贵。

图 5-45　商业广告《现在是巧克力时间》

七、斜角对比型

斜角对比型构图是将画面分割为斜对角的两部分，意在使两部分之间形成对立、对比的关系（见图5-46至图5-47）。

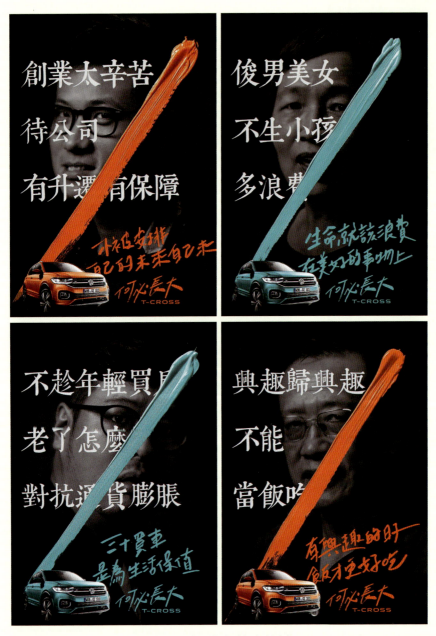

图5-46 商业广告《何必长大》

图 5-47　商业广告《健康·选择》

案例赏析：

大众 T-Cross 汽车的外观十分酷炫，目标用户定位于 80 后、90 后。这一群体拥有一定购买力，精神要求较高，有许多人追求单身与自由。没有人能阻止年龄的增长，我们也没法堵住别人批判的嘴，也许有人为此感到困扰，在家庭责任与自由之间纠结。针对这一消费群体的情况，大众推出了"何必长大"系列广告，鼓励年轻一族勇敢摒弃主流价值观，用鲜艳的画笔描绘出自己的人生。

如图 5-46 所示，在该组广告的画面中，色彩上对立的两种字体代表了来自主流价值观的唠叨与年轻一代的心声。设计师通过文案与彩色的强烈对比，以及斜角对比型构图，精彩地诠释了主题。画面视觉冲击力极强，个性十足，迎合了年轻人的想法，瞬间引发情感共鸣。

案例赏析： 如图 5-47 所示，这组 Natural da Terra 有机蔬果的商业广告，通过斜角对比型构图，将蔬果等健康食品与蛋糕、比萨饼、汉堡包等不健康食品同时展现于受众眼前，这是主要的视觉对比；通过运动鞋与卷尺（象征不断增长的腰围）、自律打卡本与肥大牛仔裤、自律打卡钟与体重秤（象征不断增长的体重）等元素形成次要对比，意在鼓励人们养成健康的生活习惯。

案例赏析： 如图 5-48 所示，这组 Hilo 定制情侣装的商业广告，情侣相握的手形成了对称型构图，搭配清新、简洁、亮丽的背景，创造出和谐、明净、温馨的画面效果。

案例赏析： 如图 5-49 所示，这组 SiriusXM 喜剧电台的商业广告，看到如此有喜感的画面，受众只想说："哈哈哈哈哈！我真的笑尿了！"

八、中分对称型

中分对称型构图是将画面划分为对称对等的两部分，给人以和谐、稳定、安宁、温馨的感觉（见图5-48至图5-49）。

图 5-48 商业广告《为所有情侣定制》

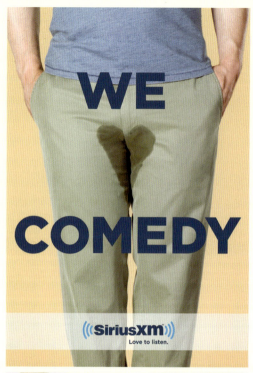

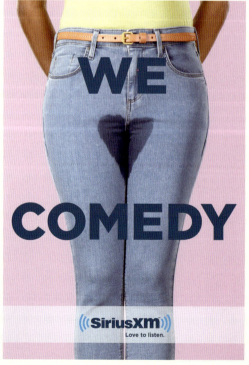

图 5-49 商业广告《笑尿了》

九、居中强调型

居中强调型构图是将希望强调的图形或文字居于画面中心部位,并简化背景,使受众视线在第一时间聚焦于此(见图5-50至图5-52)。采用该构图法时,背景务必要简洁,否则会使画面显得平庸、杂乱、无重点、无吸引力。

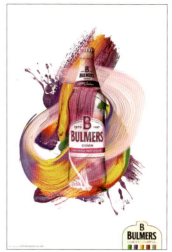

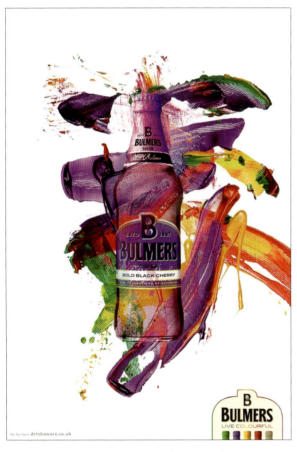

图5-50 商业广告《炫彩时间》

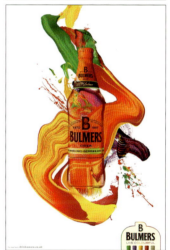

案例赏析:如图5-50所示,在这组Bulmers果酒的商业广告中,简洁的瓶身融合绚丽的色彩,居于画面正中,搭配极简的背景,主题得到突出。画面效果热烈、欢快、酷炫、醒目,色彩斑斓而不凌乱。

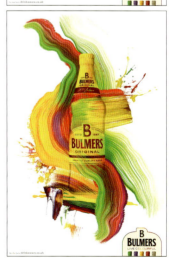

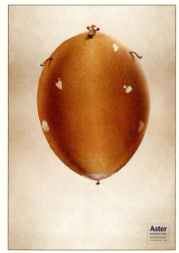 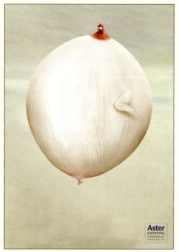 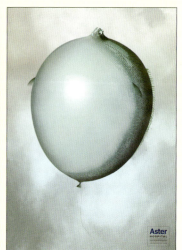

图 5-51　商业广告《快爆炸啦》

案例赏析：如图 5-51 所示，这组 Aster 肠胃病医院的商业广告，通过牛、鸡、鱼与气球的同构，幽默地反映了胃胀气问题。居中的创意图形被放得很大，既完美契合了主题，又增强了视觉张力。

案例赏析：如图 5-52 所示，这组 Hearing Plus 助听器的商业广告，将钉子、钥匙、曲别针与乐器同构，切中"再小的声音，也如音乐般美妙"的产品卖点。为配合主题，创意图形被设计得很小，结合极致简约的背景，既令受众将注意力集中于图形上，又产生寂静空间里听到针掉地之声的声音联想。

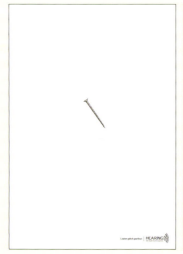 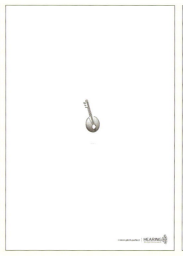 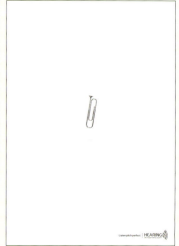

图 5-52　商业广告《再小的声音，也如音乐般美妙》

图 5-53　商业广告《喷涌的香味》

十、散点放射型

散点放射型构图一般有三种呈现方式：一是由某一点（多为画面的中心点）向四周发散；二是由某一点向某一方向发散；三是散点元素作为背景铺满整个画面。

散点放射型构图可以创造绚烂、丰富、热烈、欢快、纷繁、动感的画面效果（见图 5-53 至图 5-56），但如果没有协调好画面中的变化与统一，容易使视觉显得杂乱无章。

案例赏析：如图 5-53 所示，这组 Lurmark 液体黄油的商业广告，画面执行非常成功，散点放射型构图被发挥得绚烂而不凌乱，视觉层次丰富而和谐。

案例赏析：如图 5-54 所示的，是著名电影海报设计师黄海先生为电影《黄金时代》设计的招贴。白纸浓墨，人物伫立纸上，小人物置身大时代洪流之感跃然纸上。

案例赏析：如图 5-55 所示，这组 Ogilvy 创意学校的商业广告，将散点放射型构图与虚实结合的表现手法完美相融，精彩地诠释了"创意与灵感的持续喷发"。

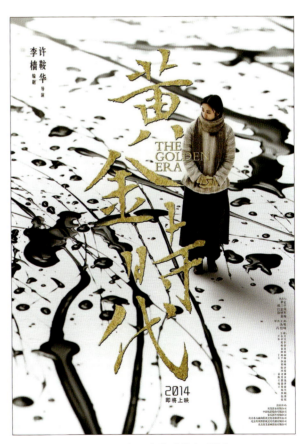

图 5-54　商业广告《黄金时代》

图 5-55　商业广告《喷发的创意》

案例赏析： 如图 5-56 所示，这组 Tomi 调味酱的商业广告，采用由中心向四周散射的构图模式，产品瓶身位于画面正中，是视觉的集中点与散射的起点。简洁的背景，既通过色彩的对比，突出了画面的视觉重点，又起到统筹画面的作用，使画面绚丽而不凌乱，欢快而不失稳定感。

案例赏析： 如图 5-57 所示，这组 Stabilo 马克笔的商业广告，通过色彩对比，突出了重点，由此展现了产品卖点和主题，画面效果清新明快。

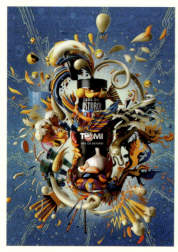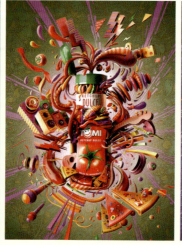

图 5-56　商业广告《美味尽释放》

十一、突出重点型

突出重点型构图主要是通过色彩、内容等手段的对比，在画面中突出重点部分（见图5-57至图5-60）。居中强调型构图主要是在简洁的背景中突出画面的中心部分，而突出重点型构图大多是在复杂的画面中突出某一部位。

图5-57 商业广告《划重点》

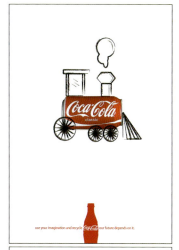

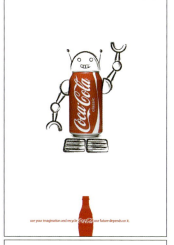

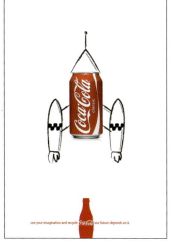

图5-58 商业广告《可口可乐》

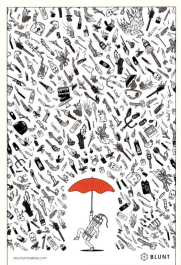 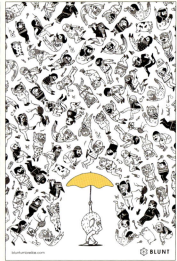 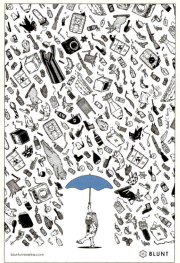

图 5-59 商业广告《护你周全》

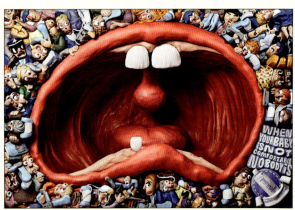

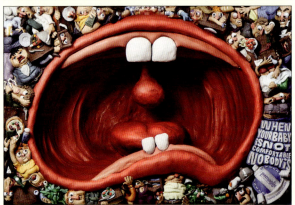

图 5-60 商业广告《宝宝不舒服的话，谁也别想好过》

案例赏析：如图 5-58 所示，在这组可口可乐的商业广告中，易拉罐的具象图形与火车、机器人、火箭的意象图形进行组合，虚实与色彩的双重对比，突出了产品，强化了品牌印象。

案例赏析：如图 5-59 所示，在这组 Blunt 伞具的商业广告中，红伞保护爆竹不被点燃；黄伞保护甜甜圈不被吃掉；蓝伞保护乞丐不被垃圾砸中。在繁复的黑白图形中，造型简洁、色彩醒目的伞被凸显出来，画面效果满而不乱。

案例赏析：如图 5-60 所示，在这组 Pomaglos 婴儿护臀膏的商业广告中，一张大哭的嘴巴被放置在画面正中，占据了画面的绝大部分，是受众视觉的集中点。它与周围被挤压的人物在色彩与所占画面比例上形成了鲜明对比，呼应了"宝宝不舒服的话，谁也别想好过"的广告语，"宝宝因为尿布疹而大哭"的需求痛点被强调出来，"温和护臀"的产品卖点最终被引出。

十二、韵律重复型

韵律重复型构图主要通过相同或相似图形的不断重复而形成。一方面,它具有独特而强烈的画面风格,容易吸引受众目光;另一方面,它也因为单调重复而容易使画面显得枯燥乏味,令受众产生审美疲劳,因此采用这种构图时,要注意融入一些画龙点睛的元素(见图5-61至图5-65)。

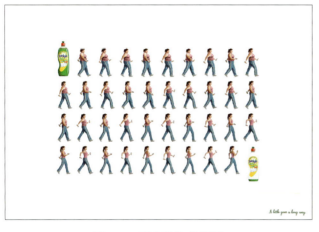

图5-61 商业广告《减脂》

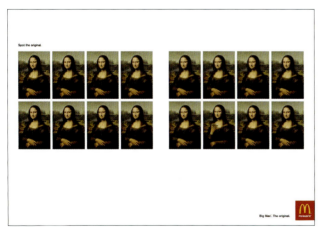

图5-62 商业广告《蒙娜丽莎也爱巨无霸》

图5-63 商业广告《只要一点点,就能洗很多》

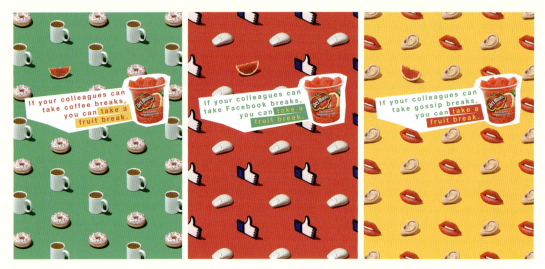

图 5-64　商业广告《水果糖的小憩时光》

案例赏析： 如图 5-61 所示，这幅 Sunligh 洗涤灵的商业广告，看似是相同人物的不断重复，但仔细观察就会发现，这是一个"减脂瘦身"的过程，由此妙趣地展现了"去除油污"的产品卖点。

案例赏析： 如图 5-62 所示，找找看，在这幅麦当劳巨无霸汉堡包的商业广告中，哪个蒙娜丽莎在大吃大嚼？

案例赏析： 如图 5-63 所示，这组 Sunlight 洗涤灵的商业广告，通过具象图形的重复性叠加，形成视幻效果，切中"只要一点点，就能洗很多"的主题。

案例赏析： 如图 5-64 所示，这组 Del Monte 水果糖的商业广告，广告语是"如果咖啡、甜甜圈／网络社交／八卦可以让你喘口气，水果糖也能"。背景图片采用韵律重复型构图，产品和文案是画面的画龙点睛之处。

图 5-65　商业广告《敏感的牙齿改变你的行为习惯》

十三、流动指示型

流动指示型构图主要是引导受众视线沿着某一方向解读图形，从而领会图形语义（见图 5-66 至图 5-70）。采用该构图法，可提高平面广告的趣味性和互动性，但要注意协调好引导方向，不然会使画面显得杂乱无章。

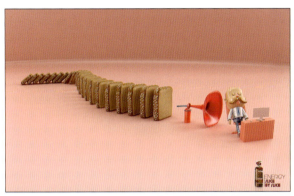

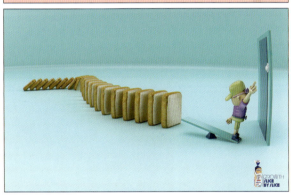

图 5-66　商业广告《一片接一片，活力永不断》

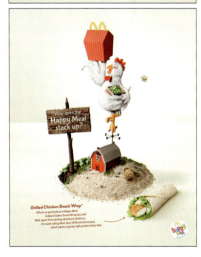

图 5-67　商业广告《食物来源皆可查》

案例赏析： 如图 5-65 所示，这组 Neo Odonto 牙科医院的商业广告，就通过乐器暗喻了不理想的牙齿对行为习惯造成的影响——很多人因牙齿而自卑，不敢勇敢展现自我（放弃张扬的电吉他，选择含蓄的小提琴；放弃劲爆的架子鼓，选择轻灵的手鼓）。设计师通过美好的画面来反映需求痛点，既维护了目标受众的自尊，又兼顾了平面广告追求美感的原则。

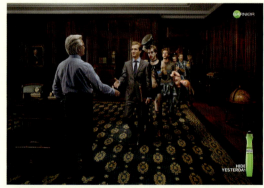
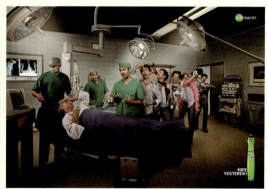

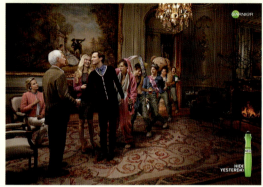

案例赏析： 如图5-66所示，在观看这组宾堡面包片的商业广告时，受众的视觉会做曲线推进：面包片排成了多米诺骨牌，最后可以弹起小男孩，让他够到门铃；或是叫醒打工人，让他活力四射地工作。

案例赏析： 如图5-67所示，这组麦当劳的商业广告，采用纵向流动指示型构图，将食材供应链直观展示于受众眼前，由此切中"安全的食材来源，顾客均可查询到"的广告语。

图5-68　商业广告《隐藏昨夜的疯狂》

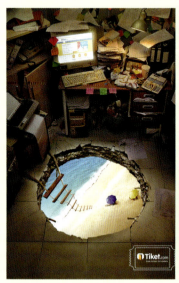

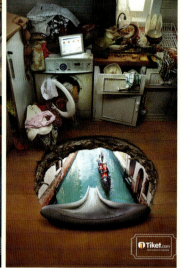

图5-69　商业广告《随时订票，任意看世界》

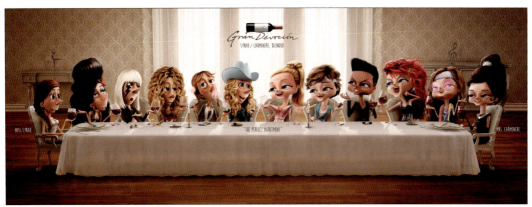

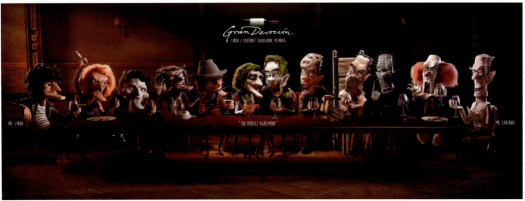

图 5-70　商业广告《在品尝哪款酒方面达成一致》

案例赏析：如图 5-68 所示，这组卡尼尔眼部走珠的商业广告，采用由远及近的纵深流动指示型构图，以幽默的表达方式，切中"轻轻一抹，瞬间掩藏昨夜的疯狂，令你神采奕奕"的卖点。

案例赏析：如图 5-69 所示，这组 Tiket.com 订票网站的商业广告，采用由近及远的纵深流动指示型构图，画面极富身临其境感，使受众产生瞬间从繁重的工作或家务中逃离出来的轻松感，以及投入到度假中的畅快感。

案例赏析：如图 5-70 所示，这组 Gran Devocion 葡萄酒的商业广告，采用横向流动指示型构图，各种卡通人物坐在长桌旁，虽然在"吃什么"的问题上众口难调，但在"喝 Gran Devocion 葡萄酒"这一点上达成了出奇的一致。画面的繁复，反衬了主题的统一；受众流动的视觉，最终会落定于画面上方的红酒上。

十四、几何图形型

几何图形型构图主要通过以下两种方式展现：一是单独的创意图形自身呈现明显的几何形状；二是若干创意图形重复、叠加、组合成几何形状（见图 5-71 至图 5-76）。该构图法具有独特而强烈的画面风格，能赋予设计以现代感、视幻感，使熟悉或平凡的画面焕发新生；但如果处理不当，也会产生零散、死板的负面效果。

图 5-71　商业广告《儿童有声书》

案例赏析： 如图 5-71 所示，这组 Libreria Rayuela 儿童有声书 App 的商业广告，将《匹诺曹》《爱丽丝梦游仙境》中的人物和故事元素，与播放按键的形状进行同构，由此展现了主题和服务卖点。画面配色温馨可爱，符合儿童的审美特点。

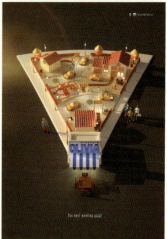

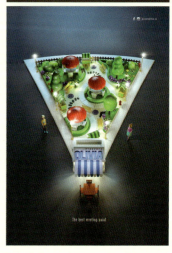

图 5-72　商业广告《转角遇到爱》

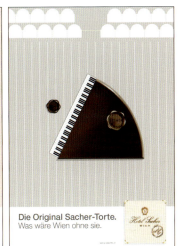

图 5-73 商业广告《萨赫蛋糕》

案例赏析：如图 5-72 所示，在这组 Olivia 比萨饼店的商业广告中，建筑群和比萨饼同构，人物的相遇点被设定在比萨饼店，这也是受众视觉的最终集中点。这样的设计充满了故事性，充分调动起受众的期待感和无限联想，品牌印象由此得到强化。

案例赏析：萨赫蛋糕是维也纳萨赫酒店独特的巧克力蛋糕。如图 5-73 所示，这组该款蛋糕的商业广告，通过简洁醒目、重点突出的几何图形与淡雅的配色，展现了高端甜品的品牌形象。

图 5-74 商业广告《代表作》

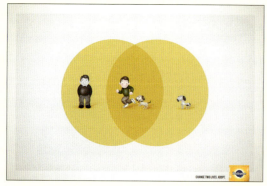 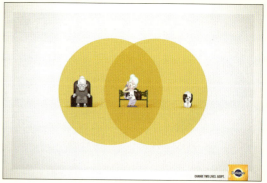

图 5-75　商业广告《改变两个生命》

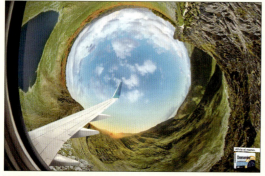

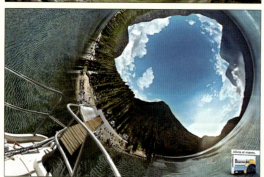

图 5-76　商业广告《天旋地转》

案例赏析： 如图 5-74 所示，这组 Museum of Architecture and Art 名画展的商业广告，将几何图形叠加在名画上，使人们熟悉的名画展现出一种全新的视觉效果。

案例赏析： 如图 5-75 所示，这组 Pedigree 狗粮的商业广告，简洁而温馨的画面感人至深：一个因肥胖而自卑的小男孩/一位孤独的老婆婆，一只骨瘦如柴的小流浪狗，他们发生交集后，生活都发生了改变，小男孩开心地跑步锻炼，变得健康开朗；老婆婆不再孤单，小狗也终于有了家。画面中两个圆形的叠合，寓意两个生命的改变与融合。

案例赏析： 晕车、晕船、晕飞机时，看什么都是天旋地转的。如图 5-76 所示，这组 Dramamine 防眩晕药的商业广告，就通过视幻图形展现了这一问题，瞬间戳中目标受众的痛点。

案例赏析： 如图 5-77 所示，在这组阿司匹林药片的商业广告中，世界上众多国家与民族的人的头部形成一个环形，而身体都是学生、上班族和家庭主妇，由此切中"同一个世界，同一种头痛"的主题，"缓解头痛"的产品卖点得以被解读。

案例赏析： 如图 5-78 所示，这组 Hallmark 贺卡的商业广告，综合运用了图片为主型与居中强调型构图，画面呈现出简洁、清透、温馨之美。

◉ 实践训练

根据本章介绍的构图类型,设计若干组平面广告(见图5-77至图5-84)。主题自拟,尺寸自定。

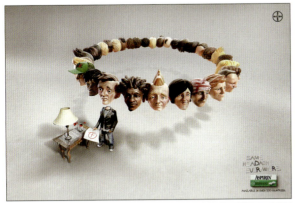

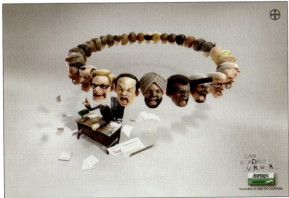

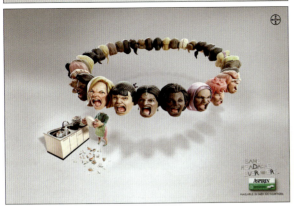

图5-77 商业广告《同一个世界,同一种头痛》

图5-78 商业广告《卡中情》

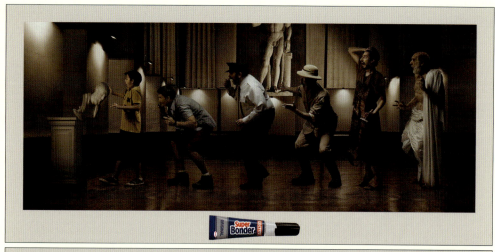
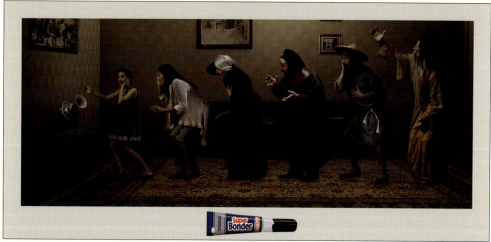
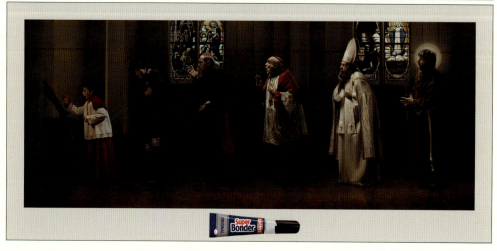

图 5-79 商业广告《要摔碎啦》

案例赏析：如图5-79所示，这组Loctite胶水的商业广告，综合运用了图片为主型和横向流动指示型构图。从右至左，从古至今的人都因为宝贝要被摔碎而惊呼。奇趣的画面，无需广告文案，就可幽默地反映"强力粘合修复"的产品卖点。

案例赏析：如图5-80所示，这组Serta帝王床的商业广告，采用中分对比型构图，妻子在左边练瑜伽、会闺蜜，丈夫在右边组乐队、会朋友，两边互不干扰，由此夸张地展现了帝王床的宽大舒适。

案例赏析：如图5-81所示，这组立顿冰茶的商业广告，采用标准整体型构图，充满童趣的创意图形极具吸引力，广告语文字简洁醒目。画面下方的黄色色块丰富了视觉层次，突出了产品。

案例赏析：如图5-82所示，这组Dairy Farmers of Canada奶酪的商业广告，采用文字为主型构图，奶酪雕刻而成的广告语文字，就是图形化的文字。淡雅的配色，完美契合了"至真至纯"的主题。

图5-80　商业广告《足够大，互不扰》

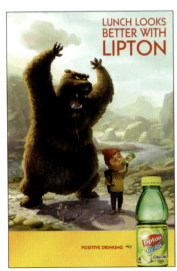
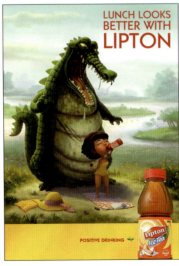
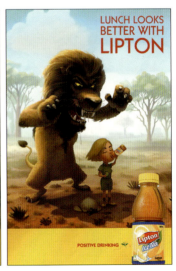

图5-81　商业广告《午餐，有冰茶会更好》

图 5-82　商业广告《至真至纯》

案例赏析： 如图 5-83 所示，这组 Karsten 啤酒的商业广告，综合运用了散点放射型和韵律重复型构图，形成了令受众产生些许眩晕感（模拟醉酒感）的视幻效果，精彩地诠释了广告语"幻觉是假的，啤酒是真的"，既展现了啤酒的高品质，又促使受众去想象那种微醺的惬意。

案例赏析： 如图 5-84 所示，这组 Sharpie 可水洗记号笔的商业广告，以彩笔画为表现形式，采用突出重点型构图。图中涉及水的部分，都被设定为无色，既寓意"可水洗"，又与彩色部分形成鲜明对比。作品的内容、表现形式、构图达成了完美的匹配。

 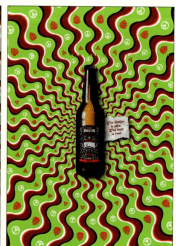

图 5-83　商业广告《亦真亦幻》

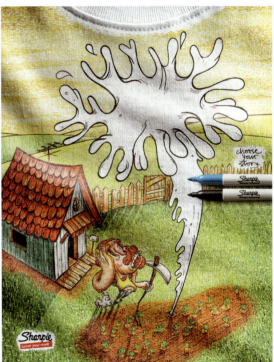

图 5-84 商业广告《可水洗》

参考文献

[1] 肖英隽. 图形创意 [M]. 北京：清华大学出版社，2013.

[2] 李颖. 图形创意设计与实战 [M]. 北京：清华大学出版社，2015.

[3] 董传超. 图形语言的创意与表现 [M]. 北京：清华大学出版社，2016.

[4] 秦汉帅，李文芳，张春平. 图形创意 [M]. 北京：清华大学出版社，2018.

[5] 陈根. 广告设计从入门到精通 [M]. 北京：化学工业出版社，2018.

[6] 李平平，邓兴兴. 海报招贴设计 [M]. 北京：清华大学出版社，2021.

[7] 张文强，姜云鹭，韩智华. 品牌营销实战：新品牌打造＋营销方案制定＋自传播力塑造 [M]. 北京：清华大学出版社，2021.